日常全方位運動指南

符少娥教授
吳賢發教授　合編

U0130453

日常全方位運動指南

符少娥教授 吳賢發教授 合編

出版日期: 2023 年 5 月 第二版

出版:
香港理工大學出版社
香港　九龍　紅磡
ISBN 978-962-367-865-0

目錄

序

我非常熱愛運動，無論是做運動或是觀賞運動賽事都一樣喜歡。自小便好動，很享受活動時流汗的那種感覺。中、小學讀書時大部分的球類運動也都曾沾手，對足球、籃球、羽毛球、網球、乒乓球、水球產生過興趣，但都是「周身刀無張利」。成績比較好的可以說是游泳，曾經代表學校參加校際賽。

工作後，應酬多了，運動量亦相對減少。有一天，大廈的電梯維修，便從地下拾級而上9樓的家。誰知到3樓時已氣喘如牛，昔日的體魄不知到了哪裏去了，於是決定要重新開始鍛鍊身體，每天都安排時間做運動(游泳或跑步)。終於，皇天不負有心人，2010年，我成功完成了人生第一次全程馬拉松。到今天，我已完成了30「隻」全馬。

數月前，吳賢發教授和符少娥教授找我為香港理工大學出版社將出版的《日常全方位運動指南》一書寫序，感到非常榮幸。看畢全書後，我對第一章「體育運動的基礎知識」及第八章「如何預防運動受傷」印象尤其深刻，令人反思做運動時曾經出現過的問題。

第一章提到運動有很多益處，但不能只追求量，而忘記適當的休息。每一個人有不同的體質和體能，做運動一定要循序漸進，多與別人分享交流，亦能從別人的錯誤中學習。第八章更是一般運動人應該多注意，但經常忽略的地方——運動前充足的熱身和運動後足夠的拉筋。記得有一位中醫朋友在我非常熱衷於跑步時勸我，情願少跑5分鐘，也要用多5分鐘來拉筋，這樣一定會對我的跑步生涯有好處的。可惜我當時以為自己還年青，沒有聽從，結果傷患一次又一次地發生。

其他章節更說明了運動如何能改善心肺功能，繼而改變生活習慣，令到一些都市病能夠受到控制。

「老人防跌」是我最細心閱讀的一章，畢竟我已是持有樂悠咭的男士了。身體機能隨著年齡慢慢地下降，為了令老化速度不要來得太快，我仍堅持做運動的習慣，好好地維持肌肉的強度，還會多做平衡訓練，以減低跌倒的風險。

書中又照顧到懷孕中的婦女在產前和產後能否做運動，以及可以做怎樣的運動，真是「全方位」地給予想做運動的人不同的冷知識。做運動的好處多籮籮，最好從小便養成做運動的好習慣，持之以恆的話，必定受惠一生。

希望這本《日常全方位運動指南》能夠幫助更多人「開開心心、健健康康、安安全全」地多做運動，並且鼓勵還未有這習慣的朋友踏出朝向健康的第一步。

<div align="right">

信興集團主席
蒙德揚博士

</div>

序

從1937年創立的香港官立高級工業學院算起，香港理工大學（理大）今年已經到了建校85周年的歷史時刻。理大的校訓乃「開物成務，勵學利民」，正好反映了學校的辦學特色：無論是教學還是科研工作，理大都以緊密配合社會需要為目標，致力促進社會和經濟的發展。

85年來，理大為社會培育了約45萬名畢業生，這無疑是理大對社會所作的最大貢獻。理大致力通過全人教育，培養德才兼備的專業精英和社會領袖，期望他們既有家國情懷，又有全球視野，並具有強烈的社會責任感，能夠為香港、國家和世界的發展作出積極貢獻。在科研與創新方面，理大非常重視研究成果對社會和經濟發展的影響。過去幾年，理大實行了一系列措施，包括增加科研經費投入、推動跨學科研究、提升知識轉移效率，以盡大學本分，為香港的創新科技產業發展作出貢獻。

理大康復治療科學系於1978年成立，是本港在該領域歷史最悠久的學系，也是唯一獲大學教育資助委員會資助，提供物理治療和職業治療榮譽理學士課程的學系。系內本科生是理大學生中在香港中學文憑試成績最卓越的一羣，而老師中則有一大批具備全球視野和豐富經驗的治療師和專家。物理治療師和職業治療師都是醫療康復團隊的重要成員，兩者所涉及的專業範疇十分廣泛，而物理治療專業在運動醫學領域中更是不可或缺。早在2008年，該學系的符少娥教授就已開始定期前往內地為一些特選的國家隊運動員進行運動治療和康復訓練，協助他們備戰2008年的北京奧運會。一些受傷患困擾多時的運動員，因為得到符教授的專業協助而完全康復，隨後在奧運比賽中有出色的發揮，為國家奪取了獎牌。

近年來，由於政府積極宣傳健康理念、提倡全民運動，市民參與運動的人數與日俱增。然而，很多市民尚未掌握基本的運動知識，亦不甚瞭解如何選擇適合自己的運動，更要緊的是不清楚運動的潛在風險，以及如何保護自己在運動時免於受傷。為此，理大康復治療科學系多位學者和數位校外

專家合著本書，名為《日常全方位運動指南》，以簡潔的文字和精美的插圖，深入淺出地介紹了做運動時要注意的各大事項。書中更為老人、兒童和孕婦等特定羣組介紹了一些為他們量身定做的運動攻略，並提醒他們做運動時要注意的安全事項。除了深入剖析如何選擇合適運動的要訣，以及運動中不可忽視的細節外，書中也就平日自己在家中可以進行的測試作簡介，大大方便了讀者評估自己運動後身體的改變。本書的美術設計和插圖均由理大設計學院的同學完成，他們在書中加入了生動活潑的繪圖，來表達運動的正確姿勢和動作。這個結合運動康復與美術設計的作品，正好展示了一個跨學科合作的成功案例。

理大出版社剛剛成立，本書的出版尤具紀念價值。理大出版社的成立，其中一個重要目的是推動更多理大學者著書立說，把他們的教學與科研成果以著作的形式公之於世，以貢獻社會。本書作者包括多位理大學者，它的出版實在地展示了理大出版社的使命。

本人祝願《日常全方位運動指南》廣受讀者歡迎，也希望大家閱後能夠掌握日常運動的正確技巧，更好地享受運動的樂趣和益處。

香港理工大學校長
滕錦光教授
2022年11月

編者心聲

都市生活節奏急速，居住環境擠迫，加上工作和生活壓力偏高，很容易令健康出現問題。即使沒有嚴重疾病，但驗身報告總會有些指數偏高或偏低，意味著身體處於一個亞健康的狀態。最常見的都市病包括肥胖、三高症狀（血壓、血脂、血糖）、關節問題、心血管病、精神緊張或焦慮症等。面對健康問題時，常聽到「預防勝於治療」這句格言。身為物理治療師，我們深明最有效預防疾病的方法就是要有良好的生活習慣，除了飲食均衡、作息定時、遠離煙酒之外，最重要便是培養恆常做運動的習慣了。

隨著香港政府近年大力鼓吹運動，很多運動基建隨之落成。此外，香港運動員在多項大型國際賽事中屢創佳績，令人鼓舞！這些因素都提高了市民對做運動的意識和參與程度。然而，政府對一般市民在普及運動的知識教育方面仍有不足，很多市民也沒有掌握運動的基本原理和認知。他們只懂得做運動會對身體有益處，卻不了解如何選擇適合自己的運動、怎樣訓練才獲得最大功效和如何避免在運動時受傷等。有見及此，我們希望編寫一本專為普羅大眾提供運動基本知識的書籍，好讓他們了解做運動的利與弊、在選擇運動時要考慮的因素，以及如何為自己定立一個有效的訓練方法。在第二章，我們針對四種常見的都市病，向患者建議合適的運動訓練以助其康復和強化受損的機能組織。另外，這書也有幾個專為特定群組而設的篇章，包括孕婦、小孩、老人等，期望盡量多元化地為不同人士和年齡群提供合用的運動知識。

每個篇章的作者都是該領域的專業人士，包括大學教授、研究人員、富臨床經驗的物理治療師等。感謝他們慷慨分享其專業知識和經驗，在寫作的過程中貢獻了不少時間、心機與精力。每次做文稿校對時他們都很認真地細閱內容，而且準時提交對稿件的意見，令我們能趕及緊迫的編輯時間表，順利出版。

為了提高讀者的閱讀興趣和促進理解，我們以精美的繪圖來表達運動的正確方法和動作。這些繪圖雖然很簡單，卻很平實和生動，令讀者一看即懂！書中所有繪圖和美術設計都是香港理工大學設計學院的本科生作品。我們特別感謝理大設計學院的陳耀堂老師指導學生們負責書中的人物造型、色系配搭和美術設計。陳嘉瑜同學和郭鎧欣同學為書中大量插圖的繪製

和修改花了不少時間和心機。若沒有理大設計學院師生的參與和幫助，這書的閱讀趣味定必會大大減少。

香港理工大學剛於去年慶祝了建校85周年，亦成立了理大出版社。在如此良好的科研環境下，我們希望能好好回饋社會，為廣大市民提供強身健體的正確方法。此書面世之時，正值春暖花開的日子，萬物充滿生機，我們懷著無限的喜悅，謹以此書為各位讀者送上祝福。出版一本書籍從開始編寫到最終發行的整個流程殊不簡單，有很多環節都需要多方面的配合。感謝理大出版社羅梓生先生的專業指導，他對這書出版的各個細節都很認真和親力親為地跟進，其專業精神令我們十分敬佩。

最後，我們感謝信興教育及慈善基金對這書的慷慨支持，為我們提供了書本的出版、刊印和發行資金。更感謝信興集團主席蒙德揚博士為這書題序。蒙博士是一名熱愛長跑運動的成功企業家，他的分享和勉勵必定讓讀者們得益不少。

我們最初決定要寫這本書的時候，是希望能與大眾分享運動知識，以培養正確的運動意識和方法。在編輯的過程中我們得到很多的支持與鼓勵，也學會了很多新知識。雖然當中曾遇到一些阻滯，但整體上還是順利的。今天這書終於成功出版，我們心中除了感恩，還是感恩！衷心期望讀者們會喜歡這本書，更希望書中的內容能真正幫助有需要的人士，令他們在享受做運動的樂趣之餘，又能得到運動的最高效益。

符少娥教授
吳賢發教授

1 體育運動的基礎知識

吳賢發教授

前任香港理工大學康復治療科學系講座教授兼系主任

1 體育運動的基礎知識

吳賢發教授

香港的經濟自上世紀七十年代開始便得到飛躍發展,各項大型基建項目相繼落成,市民的平均壽命亦持續增長至全球之冠,這實在是香港的一大成就。除了樂見港人的平均壽命有了量的增長外,港府更希望市民生活得到質的提升,把香港建設成一個活力和健康之都。有統計顯示港人參與運動的數字有持續上升的趨勢[1],有見及此,本書旨在為大眾提供一個參考,透過簡易的文字和圖像來解釋運動的意義及其基本原理,以提高市民對運動的認知和如何減少受傷風險,亦針對一些常見的都市人健康問題和特定羣組,提供意見讓他們選擇合適的運動來保持健康及提高生活質素。

運動的定義

日常生活中我們會做各種事情,簡單如打掃家居、洗衣服、煮飯、外出購物、上學或上班等是都市人的慣常行為。這些活動都有一個共通點,就是身體需要消耗能量從而控制肌肉作出協調收縮。那麼這些日常活動與體育運動有甚麼分別呢? 其實運動的本質就是一種身體活動,單從能量消耗來說,體育運動與日常活動的新陳代謝生理基礎是相同的,分別只在於運動時所需要的能量值比較高,細胞代謝率也會比正常快,因此若要消耗積聚在體內的能量,我們從日常活動中也可以某程度上做到。而且所有從食物中被攝取和活動中消耗掉的能量,都能以十分準確和科學的方法來量度,從而計算出體內的能量平衡是在正還是負增長。這對控制體重有十分重要的指導價值。

但是運動的意義遠非只是為了消耗能量或控制體重那麼簡單,它的定義是經過人類千百年的歷史和社會進化演變而發展出來的一種有意識行為。透過不斷重複的跑、跳、踢、舉、投、擊和舞蹈等動作再配以快速的節奏、強大的力度與高度要求,而且在動作中亦包含了特定的技術元素和精準的手、腳、眼睛和耳朵等器官功能協調來訓練身體。體育運動除具有提升個人體質和娛樂休閒的功效外,更有十分重要的教育、醫學、經濟、政治和宗教意義。

運動的利與弊

很多人因為平日工作和生活忙碌而沒有時間做運動，導致身體出現種種毛病。比較常見的是肥胖、體能欠佳、精神緊張或睡眠質素差，而比較嚴重的則有三高症狀（血壓、血脂、血糖），關節毛病或其他心血管疾病。有良好運動習慣的人士一般體質也會比同齡而沒有運動者較佳，以上的都市病在他們身上出現的機會也可能沒有那麼高。

常做運動對身體有很多好處，而各種運動也有不同的效益，比較普遍的是能促進細胞新陳代謝、強肌健骨、提高心血管的運作功效、增強身體平衡力、緩解精神壓力和提升自我形象。更有不少人認為做運動是最有效控制體重和減肥的方法。雖然運動的確會增加能量消耗，但倘若肥胖人士單以做運動的方式而不配合健康飲食習慣或戒除不良的生活方式，那便很難達致理想的減肥目標。我們在運動中消耗能量的速度，遠比一般人想像的量值為少，若以為只要有做運動便不妨多吃一點含高熱量的食物，那麼便很難達到有效控制體重的目的。

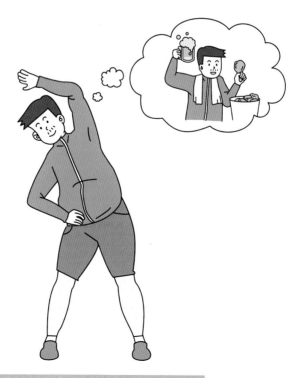

圖1　單做運動而缺乏健康飲食習慣很難有效控制體重

雖然有很多研究證明運動是一個強身健體的良方，但凡事也非絕對，運動亦有其弊處。若不了解運動的潛在風險而盲目參與，便很可能會未受其利，先受其害。最明顯的弊處是肌肉及關節過度勞損，或參與高接觸運動時直接受傷，另外對於某些年齡組別或特殊組羣（孕婦或長期病患者），若參與不適合他們的運動便可能會有更高的受傷風險。本書接著的單元會針對這些特別組羣詳加說明，而最後的一個單元則會集中講述如何預防運動受傷。反而有一些運動的負面影響比較少人留意，以下便會逐點介紹。

運動的負面影響

運動成癮

在進行長時間和高強度運動時，人體腦下垂部位會分秘一種叫「內啡肽」（又稱「安多芬」endorphine）的激素，它是一種具有嗎啡活性、能止痛、鬆弛神經和使人產生欣快感覺的激素。因為它與嗎啡相似，所以也會令人上癮。一旦內啡肽成癮，那麼每次做運動時都會希望追求那種欣快與興奮的境界或所謂"runner's high"。到了那個地步，身體便會出現一個惡性循環，需要越來越高劑量的內啡肽刺激才能產生興奮感覺，因此便會強迫自己不停地做運動或增加運動的強度來追求欣快感。長期的過度運動不但導致身體勞損，甚至可能會發展成運動強迫症[2]。

圖2 過分追求運動的欣快感或會導致運動成癮

減低免疫力

有研究顯示進行高強度運動如三項鐵人和馬拉松賽跑，或是長時間密集式訓練都會對免疫系統產生負面影響，使人更易受病毒感染而出現傷風或感冒的症狀[3]。但這只會發生於劇烈和持久的運動中，日常有規律的輕至中度運動則反而會提升身體的免疫能力。

人體免疫系統的運作是很複雜的。高強度運動如何影響免疫力，到現在都不是很清楚。有證據顯示在劇烈運動時身體會分泌大量的壓力激素，如兒茶酚胺 (catecholamine) 和可體松 (cortisone)，這些都會減低免疫細胞的活躍程度。淋巴細胞亞羣比例在運動後亦有改變，出現輔助型T細胞與毒殺型T細胞比例下降，因而減弱身體抵禦病毒侵襲的能力。

幸好劇烈運動引致的免疫力下降只屬短暫現象，一般健康人士在幾小時內便會回復正常。但倘若長期過度運動，由於累積單次的影響，所以會形成較長的「免疫力空窗期」。基於以上原因，運動前讓身體多吸收適當營養如維生素C、支鏈胺基酸 (Branched-Chain Amino Acids, BCAA) 等，或在運動後有足夠的休息和營養補充，可有助免疫力更快恢復。

影響家庭生活

與家人一起做運動原本是一種既健康又可凝聚家庭的活動，但如果一個丈夫或妻子過於沉迷運動或有強迫運動症的傾向，那便很容易會影響了家庭生活。不少婚姻破裂或夫婦不和的主要原因，是兩夫婦的其中一方太沉溺於運動而忽略了伴侶，把運動凌駕了家庭生活。

心理影響

很多勤做運動的人都比較留意自己的外形和肌肉線條，一些做運動是為了減肥的人士可能會害怕因為吃多了東西便會影響運動的功效而刻意減少進食，嚴重的甚至可能會對某些食物產生抗拒甚至長遠發展成為厭食症。一些有健身習慣的人士亦可能會為求建立健碩的肌肉線條而服用蛋白補充劑來幫助肌肉生長，這些補充劑雖然基本上是安全的，但一般都會增加肝臟和腎臟的負荷。除了蛋白補充劑外，有些更會服用合成代謝類固醇 (anabolic steroids) 來加速建立肌肉。若使用不當，這些藥物會有很多副作用，對身體的多組器官和系統都有害處。

蛋白補充劑

合成代謝類固醇

圖3　服用補充劑以建立肌肉線條基本上是安全的，但一般會增加肝臟和腎臟的負荷

甚麼是FITT原則?

FITT是四個英文字: Frequency（頻率）、Intensity（強度）、Time（時間）和 Type（類型）的合併縮寫，代表四個訓練要素。因為每人有不同的運動目標和體能狀況，若配合FITT原則來設計一個合適自己的訓練計劃，便可更有效地達致預期的運動效果[4]:

Frequency 頻率

開始訓練的第一步就是要建立一個屬於自己的計劃，先要考慮的便是「訓練頻率」。根據美國運動醫學學院所制定的指南，一般人訓練頻率的基準應為：

有氧運動：建議每周進行5天中強度或3天高強度運動，這可改善身體的肌肉脂肪比例。對於想減肥的人士，訓練頻率則要增加到每周6天。

阻力運動：建議每周2-3次非連續訓練。亦可以隔天進行上、下半身訓練。這樣雖然比每次全身訓練更加頻繁，但卻可讓肌肉有時間休息復原。

Intensity 強度

在決定訓練強度時應考慮運動的類型，有氧運動通常會通過心率、自身感覺量表 (Rating of Perceived Exertion, RPE)，或運動過程中能否繼續說話等指標來監測。一般建議混合使用低、中和高強度的訓練，以刺激不同的能量系統並避免過度訓練。

阻力訓練：監測阻力訓練的強度則需用到不同的參數，強度是由所做的動作、提舉的重量和次數組合而成。首先要測試個人的最大肌力 (One Repetition Maximum, 1RM)，它是一個重量概念，代表一個只能讓自己提舉一次的最大重量。一般都會建議使用這重量的60-80%作為訓練基準。但如果目標是要減肥或增加肌肉耐力，那便需要調降1RM的百分比而增加重複的次數。

Time 時間

訓練時間的長短很大程度取決於個人健康狀況及所進行的運動類型。有氧運動建議一天累積30-60分鐘，可以分開數節進行，每節的持續時間則視乎運動形式。初學者可以從15-20分鐘開始，若進行穩定狀態的有氧運動如跑步或使用健身機器，每節時間則可提升至30-60分鐘。但是如果在進行間歇和高強度訓練，那麼每節就可以縮短成20-30分鐘。

阻力訓練的時間應與強度、部位和訓練安排一併考慮，一般建議使用8-10種運動類型，每個運動做1-3組的8-12個重複次數，另需加入1-3分鐘的組間休息。如按照以上的安排，完成全身肌肉訓練約需一個小時。

圖4　四個訓練要素

Type 類型

類型(Type)是最後亦是最重要的考慮因素，合適的類型可減低因過度運動而受傷或過早出現訓練平頂期。

有氧運動的類型很多，任何能加速心跳與呼吸的運動，例如緩步跑、行山、單車、游泳、跳舞等，都是有氧運動，只要選擇兩、三項隔天交替進行，便可減少單一運動的乏味感覺。

圖5　行山是有氧運動之一

阻力訓練包括使用啞鈴、槓鈴或健身器械來鍛鍊肌肉，或以自身體重的徒手訓練如掌上壓和引體向上都可歸納為這個類別。只要調較重量、練習角度與次數，便能達到訓練目標肌肉的效果。阻力訓練的原則是要針對大肌羣、慢速度、高重量、低次數和多組數的設計，建議每星期至少要練4次，選4-6個最有效的動作，只做5組，每組8-12次，或力竭為止，每組休息30-60秒。注意不要刻意追求量，正確的動作更為重要。

圖6　掌上壓是阻力運動之一

選擇合適的運動

培養運動習慣的第一步就是要選擇一些合適自己的運動,因為會直接影響到日後能否建立對運動的興趣和持之以恆的心態。運動種類繁多,而每項也有不同的要求,包括體能、技術、年齡、時間和經濟條件等,因此若了解自己的興趣和各類運動的特質,便能有助作出一個正確的選擇。以下的一些因素可供讀者參考,以助他們選擇:

從興趣開始

自己喜歡觀看的運動項目往往便是興趣所在。要知道不是每個人都有運動天份,在電視中所看到運動員的表現,絕不是一般人經過普通訓練便能成就出來的。一般人就算對某項運動有濃厚興趣,也不代表他有天份能在那項目中有耀目的表現,但一旦產生了興趣,在運動過程中便會引發一種享受和滿足的感覺,這也是繼續參與的動力來源。

循序漸進

一向對任何運動都沒有興趣的人士最好先讓自己嘗試一些不需要高技巧或體能要求的項目,讓身體慢慢適應了運動的生理要求後,才增加運動的複雜性或開始嘗試難度較高的項目。抱著一個循序漸進的心態,通常可以更良好和持久地建立適合自己的運動習慣。

多元化發展

最好不要局限自己只去嘗試一種運動。多元化發展可使身體更全面地獲得各樣運動的益處和發揮自己的天份。某些運動是有人數、器材或場地要求限制的,所以最理想是能發展多元興趣,那便不會因為缺乏某個條件限制而令自己失去了運動的機會。

年齡和體能

普通的運動都沒有特定年齡限制，但對於仍在發育階段的小孩和青少年，太早接受舉重和健身訓練是會影響他們的骨骼發育，所以對這個年齡層人士便不太適合。我們的體質會隨年齡而改變，一般青壯年人士無論體能、肌肉力量和反應都會較長者和小孩子好，因此他們若參與具高挑戰性的運動，身體條件也比較容易應付。倘若長者或有長期病患人士要開始一項新的運動時，最重要是了解自己的身體狀況和極限，千萬不要操之過急或勉強為之。最好事先諮詢物理治療師或醫生的專業意見和進行體能評估，確保他們的身體健康是否能夠承受那項運動的要求。

圖7 舉重不適合小孩和青少年

寓運動於生活

很多人的日常工作、學習和應酬都已佔用了他們大部分時間和精力,每天真正屬於自己的時間其實很有限,因此要建立一個有規律的運動習慣是需要在生活時間表上作出協調的。就算能夠作出這些配合和安排也不一定可以長久堅持下去,因此若把運動的大概念融入日常生活,便既可收到運動的效益,又不需刻意另作時間安排,從而達到一個雙贏局面。不是一定要穿上了球衣,拿起球拍到場上打波或到健身中心鍛鍊肌肉才算是運動,其實在平日生活中有很多機會是可讓我們在不需做甚麼事前預備也能收運動之效,例如在上班和上學途中早兩站下車,以快步行走餘下的路程,減少使用升降機而多些行樓梯,午飯後離開辦公室往外步行二十分鐘便是運動。這些都是不需太多額外時間或金錢成本的。

培養正確的運動心態

有研究發現 55% 的人在訂立新年目標時都會包括多做運動、注重健康飲食、培養新的健康習慣等等,但結果顯示減肥和健身是最難維持的目標[5]。究竟是甚麼原因令他們中途放棄呢? 原來最影響人們能否堅持的是目標本身的重要性和那個過程是否愉快。以做運動而言,如果它能帶來即時獎勵,人們便較願意去堅持。因此結合兩者,在訂立長遠運動目標時亦應選擇自己享受的種類來獲得即時獎勵,這會比純粹強調目標本身的重要性更能令人堅持下去。

圖8　選擇享受的運動為新年目標會較易堅持

美國心理學會於2018年[6]就堅持目標提供了以下指引：

由小目標開始	例如若想開始跑步，不必一下子便花數千元去買雙頂級跑鞋，然後強迫自己每天六時起床跑一小時。其實開始時可以每天多些到處走動，以樓梯代替電梯，或上班、上學時早一站下車步行去目的地。這些小目標都是較易實行和堅持的。
習慣逐一建立	我們的習慣並非一朝一夕而成，要改變陋習和建立良好的新習慣亦不能操之過急，每次針對一個習慣來處理會比較容易成功。
多與別人分享	嘗試加入運動團體或小組，與有相似背景的人共同分享經驗，不但讓自己從聽取別人的心路歷程中更了解自己可能遇到的相同問題，更可請教別人如何克服常見的困難。
不要過分自責	堅持不是容易的事，偶爾的軟弱是很正常的。當自己因為懶惰或其他原因而數天沒有做運動時，千萬不要過分內疚或選擇放棄。每個人的生活都會有高低潮，重要的是以平常心和願意接受自己的態度，從錯誤中學習然後重新出發。
尋求支持	若遇到困難時能主動告訴一些願意聆聽自己的人，可加強自己的心理韌性及抗壓能力。如果發現自己真的沒有辦法達成目標，不妨尋求專業人士如醫生、物理治療師、運動心理學家或營養師的意見。他們不但能夠提供一些調整目標的策略，還可以幫助改善陋習和處理情緒問題。

表1 培養正確的運動心態

資料來源：

1 1617issh15-sports-development-20161215-c.pdf.

2 Landolfi, E. (2013). Exercise addiction. Sports Medicine, 43(2), 111-119.

3 Shepard, R.J., & Shek, P.N. (1996). Impact of physical activity and sport on the immune system. Reviews on Environmental Health, 11(3), 133-147.

4 Kester, S. (2020, May 15). About the FITT principle. http://healthline.com/health/fitt-principle.

5 Woolley, K., & Fishbach, A. (2016). Immediate Rewards Predict Adherence to Long-Term Goals. Personality and Social Psychology Bulletin, 43(2), 151-162.

6 Making your New Year's resolution stick. (n.d.). Retrieved February 19, 2018, from http://www.apa.org/helpcenter/resolution.aspx.

2 預防及處理 常見的都市病

2 預防及處理常見的都市病

2.1 膝關節退化　符少娥教授　黃琛博士

預防和管理膝關節退化的運動處方

行得更快、更遠、更輕鬆是長者的共同願望，但不少中、老年人士卻因為膝關節出現疼痛和肌肉無力而令他們舉步為艱。步行能力是決定日常生活質素的重要考慮，因為步行能力的減退將不僅影響個人生活的自主性，同時也會降低其工作、自理和社交的參與，所以有效維持或改善步行能力是極其重要的。因為膝關節退化而導致的疼痛和肌肉無力不只影響步行能力，更可能會增加跌倒的風險[1]。因此，保持健康、靈活的膝關節對提高生活質量至為重要。

強壯又靈活的肌肉是膝關節健康的根源

肌肉力量

肌肉乏力會減緩步速或甚至引發慢性膝關節退化[2]。步行時下肢動作主要分為兩個階段，即負重階段和擺動階段。股四頭肌（前腿肌）是主要控制膝關節伸展（踢腿）的肌肉，其力量越好，步行速度便越快。此外，強有力的臀部及小腿肌肉[3]也十分重要，因為這些肌肉能推動下肢，對步行速度起決定性的作用。隨著年齡增長，下肢肌肉力量會以每年10%的速度減弱，因此，增強下肢肌肉力量對每個45歲以後的人士尤為重要。

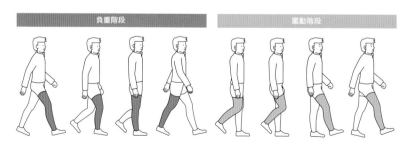

圖1　行走包括負重和擺動階段

除此之外，下肢在負重階段時，身體的重量會移動到前腿，這時候通過膝關節的彎曲動作，可以把足部與地面接觸時的撞擊力卸掉，從而減輕膝關節的負荷。倘若膝關節不能有效地正常屈曲，那便會令關節的負重增加，而超負重是導致膝關節軟骨受損的主要原因，會引致關節空間變得狹窄、骨贅增生、關節變型、疼痛、腫脹、僵硬等問題。股四頭肌是控制膝關節彎曲的主要肌肉，而研究亦證實了強壯的股四頭肌可以降低膝關節退化的發生率[4]。所以我們必須及早開始訓練肌肉力量，防範膝關節退化。對於已經患有膝關節退化的人士，加強股四頭肌力量也能夠改善關節疼痛的程度和其功能表現。此外，在後腿的膕繩肌與股四頭肌的協同效應下能穩定膝關節和縮短關節內側的力距槓桿，從而有效地降低關節的退化速度。

因此，下肢肌肉強化計劃應該是我們用作保健的處方，而其中有三個要點：

1.　45歲以上人士須勤做運動才能維持與年齡相關的肌力下降
2.　合適的運動鍛鍊不僅能增強步行能力，也能預防膝關節退化
3.　運動處方應該包括大腿的前（股四頭肌）和後（膕繩肌），以及臀部和小腿肌肉

肌肉柔軟度

隨著年齡的增長，肌肉和筋腱會變得繃緊和缺乏彈性[5]。此外，做運動後，尤其是重複的離心肌肉收縮類型運動，也會增加肌肉和筋膜的繃緊度[6]。日常生活中，下肢肌肉有很多機會要進行離心性收縮的動作，一個明顯的例子是落樓梯。倘若繃緊的肌肉和筋膜沒有得到適當的調整和鬆弛，關節運動範圍便會減少。研究顯示在膝關節周圍的韌帶若出現繃緊便很可能會誘發膝關節退化[7]。此外，緊繃的股四頭肌也會導致髕骨（菠蘿蓋）向上移，或向兩側傾斜，從而增加髕骨下方的壓力。長久的壓力會導致膝蓋疼痛或慢性髕股關節退化。

股骨　　　　　　　　　　　　　　髕骨
　　　　　　　　　　　　　　　　關節軟骨

脛骨

圖2　髕骨（菠蘿蓋）錯位會增加髕骨背面的壓力

除了大腿肌肉以外，髖關節和小腿肌肉柔軟度也會影響步行的表現和膝關節的正常功能。繃緊了的髖屈肌會阻礙髖關節向後伸展的活動範圍，從而限制了步行時的髖伸角度，使步速減慢和步幅變小。另外很常見的是髖關節內旋肌肉出現繃緊，這樣會影響下肢在步行時的受力線，使其偏離正常方向而增加膝關節負荷。小腿肌肉緊繃是限制踝關節背屈（腳掌向上蹺）的因素之一，而研究發現在長者步行時，若腳掌向上屈曲程度越大，步行速度便會越快。

從以上的分析，可以發現由各種原因所引起的下肢肌肉緊繃都會導致步態異常，引致膝關節退化。因此，定期調節繃緊的肌肉，令肌肉和軟組織回復柔軟狀態不僅可以提高步行效率，更能減緩關節勞損和退化的風險。研究證實了膝關節牽伸訓練能有效改善關節活動受限的問題，並提高步行速度，減輕與膝關節退化相關的疼痛[8,9]。針對髖伸活動不足的牽伸訓練也被證實可以有效地改善步行能力，包括提高步行速度、增加步幅及減短雙側支撐期[8]。

如何測試步行能力？

400米步行測試

400米步行測試很常會用於評估長者的活動能力。測試場地應選擇長20米的堅硬平坦路面，於起點及終點處放置折返標記物。測試開始前應作充分熱身，而在測試進行時應以慣常的步速在測試道上往返10個來回。400米的總步行時間會被記錄下來，一般完成時間在5至8鐘之內便屬正常。

六分鐘步行測試

六分鐘步行測試是另一種常用的步行能力評估手段[10]。測試目的是要評估受測試者在六分鐘內能完成的步行距離，其他類似的手段還包括兩分鐘、八分鐘和十分鐘步行測試。測試場地建議選擇長30米的路段（也可用10米、20米的步道，應注意步道的長度越短，總步行距離便會相應縮短）。測試開始前應作好充分熱身，而在整個測試過程中，受測試者應以最快但不引起氣促的步速在路段上往返行走，計算在六分鐘內能夠完成的最大步行距離。

表1為參考數值[10]：

年齡（歲）	女性		男性	
	均值（米）	正常範圍（米）	均值（米）	正常範圍（米）
60-69	505	460-549	560	511-609
70-79	490	442-538	530	482-578
80-89	382	316-449	446	385-507

表1　六分鐘步行測試的參考數值

由於下肢肌肉無力或緊繃都會影響步行的表現和長久會導致慢性膝關節退化，要有效地解決問題，首先便是要分清楚到底是肌肉無力還是肌肉柔軟度不足。以下是一些簡單的下肢肌力和柔韌度測試，以幫助自我了解自己的腿部肌肉表現：

30秒坐立測試

30秒坐立測試是評估下肢力量的一個既簡單又可靠的方法。需要的工具也只是一張沒有扶手的椅子（高約43厘米）和一個計時器。受測試者需坐在椅子上，雙腳著地與肩同寬，雙手最好交叉置於胸前，後背伸直不靠椅背。開始計時後便從椅子上起立至身體完全站直，之後便立刻坐回椅上，並在30秒內盡可能多次地重複以上動作。測試的數據是以完全站直身子的次數為準。

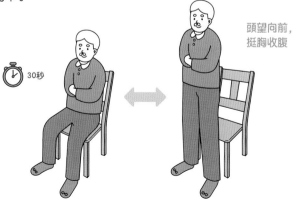

頭望向前，
挺胸收腹

30秒

圖3　坐立測試

參考數值列於表2[11]。

年齡（歲）	女性		男性	
	均值（次）	正常範圍（次）	均值（次）	正常範圍（次）
60-69	21	18-23	24	22-27
70-79	17	16-19	19	17-21
80-89	14	13-16	17	15-18

表2　30秒坐立測試的參考數

肌肉柔韌性評估

坐位體前屈測試

坐位體前屈是一個綜合評估軀幹和下肢柔韌性的測試，特別是膕繩肌（後腿肌）的柔韌性。測試前需作充分熱身。所需的工具只是一條直尺和少量黏貼膠帶。先將直尺置於地面上，在直尺的50厘米處黏貼一條長30厘米的膠帶（兩端各15厘米）。開始時受測試者需坐在地面上，雙腳分開約30厘米，直尺置於雙腿之間，足跟的位置放在直尺50厘米處。測試的動作是要保持雙膝伸直，兩隻手掌交疊並掌心朝下，然後以身體帶動雙手慢慢向前伸展，用手指盡量觸碰直尺的最遠點，把這點的距離記錄為測試數據。

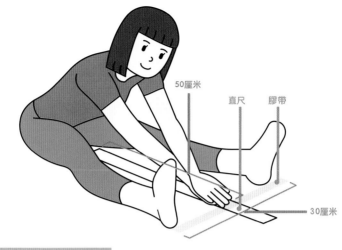

圖4　坐位體前屈測試

這個測試的參考數值列於下表[12]：

等級	百分數等級	女性		男性	
		56–65歲（厘米）	>65歲（厘米）	56–65歲（厘米）	>65歲（厘米）
很好	90	50	50	43	43
較好	80	48	46	38	38
	70	43	43	33	33
正常	60	41	43	33	30
	50	38	38	28	25
較差	40	36	36	23	23
	30	33	33	23	20
很差	20	28	28	18	18
	10	23	23	13	10

表3　坐位體前屈測試的參考數

股四頭肌

俯臥躺在地上,雙膝併攏,兩邊骨盤前方需平躺在地面,不要側向任何一方。用右手將右腳跟輕輕拉至右臀部正中,直至右邊骨盤開始升起,不能與地面觸碰。隨後在左腿重複以上測試,然後比較兩邊的結果。

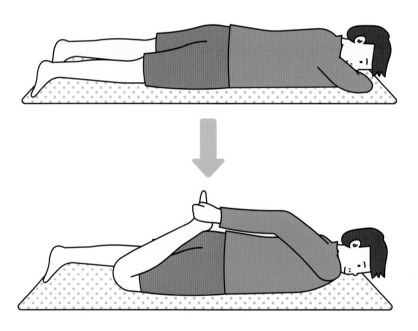

圖5　股四頭肌柔韌性評估

髖外旋肌

坐在椅子上,背部直立,雙腳平放在地面上。將一條腿的腳踝放在的另一條腿的膝蓋上。一隻手放在腳踝處以穩定這個部分,而另一隻手則放在膝蓋的外側。然後身體向前彎曲,直至臀部的肌肉被拉緊至身軀不能再前傾,而臀部有中度的痛感為止。

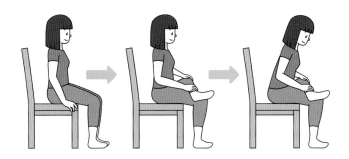

圖6 髖外旋肌柔韌性評估

小腿肌肉

將膝蓋向牆壁弓步,保持腳跟著地。逐步將腳向後移動並重新測試。當腳後踭仍能觸碰到地面,腳與牆壁之間的最大距離便是代表小腿的柔韌程度了。從大腳趾到牆壁測量,如果測試小於11厘米(~4.5英寸),通常便認為是腳踝缺乏靈活性。

量度大腳趾與牆壁的距離

圖7 小腿肌肉柔韌性評估

如何能保持既強壯又柔韌的肌肉?

自我評估後,可以做些簡單運動以增強肌肉柔韌性和力量。以下的伸展運動建議每天都做。伸展運動前先步行5-10分鐘作為熱身。每個伸展運動應進行3次,每次保持20秒。

髖關節肌肉

髖外旋肌

坐在椅子上,背部伸直,動作如同測試髖外旋肌柔韌性一樣,當感覺到髖關節後的肌肉有明顯拉緊時,便維持20秒。

髂腰肌

若要拉伸右邊的髂腰肌,先做弓步並把左腿放在椅子上,軀幹向前傾,直到右後腿腹股溝有拉伸感覺,保持20秒。

圖8 牽拉髂腰肌動作

大腿肌肉

後腿肌肉

將一條腿放在椅子上，腰部以上保持伸直，上身慢慢向前傾，直到後腿有
一些拉緊的感覺，保持20秒。

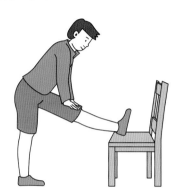

圖9　牽拉後腿肌動作

前腿肌肉

用一隻手握住腳背並嘗試將腳跟移向臀部，直到前腿有一些拉緊的感覺，
並保持20秒。

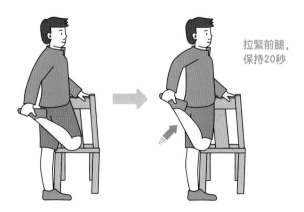

拉緊前腿，
保持20秒

圖10　牽拉前腿肌動作

小腿肌肉

手握住椅背，弓步，直到感覺小腿肌肉有一些拉伸感，保持20秒。

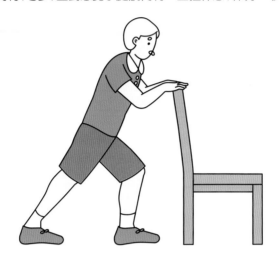

圖11 牽拉小腿肌動作

多關節肌肉

深蹲是一個很好的運動，既可以同時牽拉多組肌肉，又和能保持上背部和骨盆背部的靈活性。

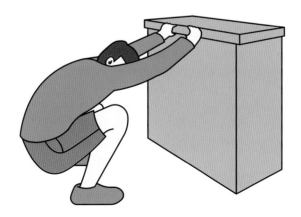

圖12 牽拉多關節肌肉動作

以下強化肌肉力量的練習,建議每天做一次,每次練習3-4組;每組10次。
或直到感到有些疲勞為止。

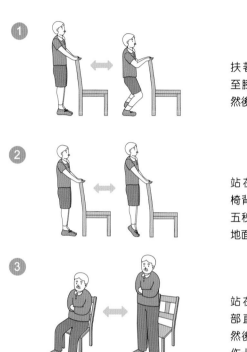

① 扶著椅背,微微下蹲至膝關節大約成60°,然後返回。

② 站在椅子後面,手扶椅背,踮著腳尖,維持五秒;然後腳跟回落到地面。

③ 站在椅子前,降低臀部直到與椅子接觸,然後再次直立,重複動作十次。

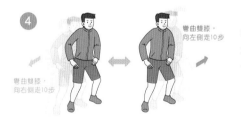

④ 彎曲雙膝,分別向右側,然後向左側走10步。重複三次。

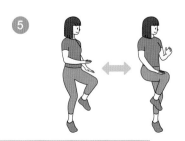

⑤ 兩肘靠腰,掌心朝下,抬膝觸手;兩腿重複交替這個動作。

圖13 一般強化膝關節肌肉運動

倘若以上強化肌肉力量練習太容易，可以試試以下的進階版。

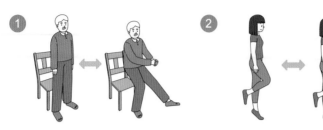

站在椅子前，單腳降低臀部接觸椅子，然後恢復直立。

單腳踮著腳尖；然後回到地面。

彎曲雙膝，在膝蓋下方放置一條彈性阻力帶，分別向右側和左側走。

單腿站立，雙手握住不多於5公斤的啞鈴；前腿膝蓋伸直，身體前傾；然後恢復直立。

圖14　較高難度的大腿肌肉訓練

以上的運動建議適合一般人士自我鍛鍊，但要小心動作的速度不可太快，幅度不得過大和周圍環境要有足夠空間。倘若運動時有任何不適便應停止，並請教物理治療師或醫生的專業指導和意見。

健康靈活的膝關節是自理和自主生活的必要條件，但隨著年齡增長、肌肉力量和柔韌性的變化，膝關節便很容易出現問題，影響人們的日常生活。了解自我能力，及早保養是對健康生活的一個十分值得的投資。希望透過本文的簡單介紹能為讀者們提供一個護膝的小錦囊，減少受膝患帶來的不便，活得更有活力和更有姿彩。

資料來源：

1 Dore, A. L., et al., Lower - extremity osteoarthritis and the risk of falls in a community - based longitudinal study of adults with and without osteoarthritis. Arthritis care & research, 2015. 67(5): p. 633–639.

2 Li ZP, Leung KL, Huang C, Huang X, Chung R, Fu SN (2023). Passive stiffness of the quadriceps predicts the incidence of clinical knee osteoarthritis in twelve months. Eur J Phys Rehabil Med. doi: 10.23736/S1973-9087.22.07634-1.

3 Spink, M.J., et al., Foot and ankle strength, range of motion, posture, and deformity are associated with balance and functional ability in older adults. Archives of Physical Medicine and Rehabilitation, 2011. 92(1): p. 68–75.

4 Segal, N.A., et al., Effect of thigh strength on incident radiographic and symptomatic knee osteoarthritis in a longitudinal cohort. Arthritis Rheum, 2009. 61(9): p. 1210-7.

5 Xu, J., et al., Age-related increase in muscle stiffness is muscle length dependent and associated with muscle force in senior females. BMC Musculoskeletal Disorders, 2021. 22(1): p. 1-7.

6 Xu, J., et al., Relationship between pre-exercise muscle stiffness and muscle damage induced by eccentric exercise. European journal of sport science, 2019. 19(4): p. 508–516.

7 Wu, J., et al., Association between pain in knee osteoarthritis and mechanical properties of soft tissue around knee joint. IEEE Access, 2021. 9: p.14599–14607.

8 Cristopoliski, F., et al., Stretching Exercise Program Improves Gait in the Elderly. Gerontology, 2009. 55(6): p. 614–620.

9 Aoki, O., et al., Home stretching exercise is effective for improving knee range of motion and gait in patients with knee osteoarthritis. Journal of Physical Therapy Science, 2009. 21(2): p. 113–119.

10 Bohannon R.W., Six-Minute Walk Test: A Meta-Analysis of Data From Apparently Healthy Elders. Topics in Geriatric Rehabilitation, 2007.23(2): p. 155–160.

11 Tveter, A. T., et al., Health-related physical fitness measures: reference values and reference equations for use in clinical practice. Archives of Physical Medicine and Rehabilitation, 2014. 95(7): p. 1366–1373.

12 YMCA fitness testing and assessment manual. 2000.

2.2　慢性腰痛 符少娥教授　周鳳鳴女士

甚麼是慢性腰痛?

腰痛是很常見的都市病,無論從事體力勞動或是文職工作的上班族,甚至是在家中操持家務和帶小孩的全職媽媽,都可能有不同程度和反覆發作的腰痛困擾。隨著社會發展和人們生活方式的改變,腰痛的發病率不斷提高,研究顯示大約有65-80%的人一生中都曾經歷腰痛[1]。在一些較富裕的國家,每刻經歷腰痛的人羣更可高達32.9%[2]。腰痛最多發生在40-69歲的年齡組羣,但兒童和青少年的發病率也越來越高,9-18歲的青少年可達40%[3],而18歲時發病率已經達到成人腰痛的平均值了[2]。

腰痛有分急性和慢性兩類,前者多數出現在搬運重物或進行某項體育運動時發生,相比後者可能是在工作數小時後才慢慢出現。有部分人士的腰痛會反覆發作,引起長時間或間歇性的疼痛和功能受限。倘若疼痛持續時間超過三個月就可以被診斷為「慢性腰痛」了[1, 2, 4]。長期慢性疼痛對生理、心理及社會參與層面會產生一系列影響。

慢性腰痛的發病原因

腰痛可按照病因分為特異性與非特異性兩類,當中有80-90%是屬於非特異性;它們沒有明顯的生理病變,多為慢性和反覆發作的。而特異性則是有明顯病因,例如炎症、感染、骨折、腫瘤、內臟疾病等引起的腰痛[3]。本章節會針對討論非特異性的慢性腰痛,它們除了與抽煙、肥胖、遺傳等因素相關外,更與日常工作、生活和運動習慣有密切關聯,瞭解其原因便可改變某些習慣,從而減低慢性腰痛的發病率[3]。

習慣久坐少動

人體的構造是為「動」而設計的，但現今我們的生活方式卻趨向越來越「靜」態。在工作時整天坐著，就連下班後在家中，很多人也只懶在沙發或床上發送電郵、觀看視頻。久坐少動的生活習慣，會令腰部持續承受壓力。在初期，去除壓力後身體組織尚可自我復原，但如果壓力長期存在，組織結構得不到相應的伸展和鍛鍊，就會產生損傷和疼痛。

不良的姿勢

腰脊是需要從日常生活、工作和運動的正確姿勢和動作來「護養」的。我們每天的坐、站、行走以及睡覺姿勢都與腰部健康息息相關。日常生活的慣性動作模式，如彎腰去搬箱子、撿東西、刷牙、吸塵、抱小孩等都會增加腰部壓力。從事高體力消耗工作，如建築或運輸的人士需要時常搬運和推、拉重物；較低體力消耗的工作，如清潔或超市收銀員需要時常彎腰和扭動腰部；甚至是非體力勞動人士，如辦公室文員和老師等，他們也需要長時間站或坐，這些長時間的靜態姿勢或刻板又重複的動作，都會增加腰部壓力和周邊的肌肉負荷。如果在用力時肌肉協調不足、姿勢不對、又或是選擇了不合適的辦公桌椅和工具，便很容易傷及腰部，引發腰痛等問題。

腰腹「核心」力量下降

整個腰腹位置又稱為身體穩定的「核心」區域，是身體的中軸核心，也是全身活動中傳遞力量的關鍵地帶。這個區域的肌肉負責穩定腰椎，對預防腰脊痛和其治療起著十分重要的作用。穩定的核心區域是提供日常生活動作和運動安全的最有效保障。靜態生活習慣、錯誤的運動鍛鍊方法、不適合的呼吸模式、長期臥床、腹部手術、向心性肥胖（啤酒肚）、女性產後等等，很多因素都會減弱核心區的肌肉力量。

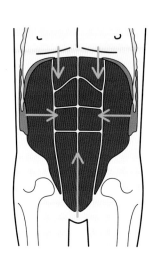
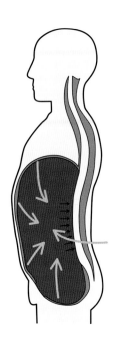

圖1 核心區肌肉對預防腰脊痛和其治療有十分重要的作用

肌肉失衡

人體的肌肉骨骼系統需要同時具備良好的穩定性和靈活性以催化「剛」和「柔」的結合，從而達至平衡和健康的狀態。長期重複的動作或姿勢會令某些肌肉過度使用而變得越來越繃緊，而另一些不常用的肌肉則會變得越來越鬆弛乏力。隨著年齡增長，肌肉勞損增加和復原能力下降，這個剛柔失衡的現象便會變得明顯，進而導致疼痛和影響生活。常見的剛柔失衡多數會表現於背部和大腿肌肉變得過分收緊，而臀部和下腹肌肉則會變得鬆弛乏力。

➡ 繃緊

➡ 鬆弛

圖2 背肌和腰大肌過分收緊加上股大肌和下腹肌肉鬆弛，會影響腰部正常彎曲度

預防和減輕腰痛的方法

改變姿勢

坐姿

上半身盡量維持直立，腰部、雙腿和雙臂有支撐。

*坐在沙發時不要窩著身子，確保腰部有足夠的支撐

*坐在椅子時應盡量選擇有靠背的椅子，雙腳亦不要懸空

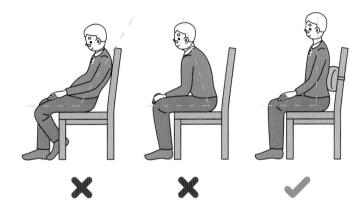

圖3　正確坐姿

坐著工作和學習時座椅應盡量靠近桌子，使上半身保持直立，腰背和雙腳要有支撐，膝蓋應微高於座椅，雙肘自然支撐於桌面，使雙肩可放鬆下垂，顯示器略低於視線高度，頭部不要超過骨盆的位置。

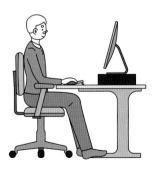

圖4　工作和學習時的坐姿

站姿

挺直背部,縮回下顎,平視前方,雙肩往後下拉,輕收腹部。

*長時間站立時雙腳可交替微向前踏,或一腳踩在前方的櫈框上不時交換
重心以減少弓腰

圖5　正確站姿

臥姿

平臥時可在腰部墊一個小毛巾卷或薄的枕墊。

*上、落床時盡量保持上半身對稱和不彎曲的姿勢,躺下時應從站至坐至
側臥然後才轉身平躺。起床時便把以上的動作次序倒轉

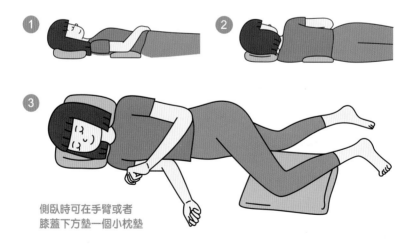

側臥時可在手臂或者
膝蓋下方墊一個小枕墊

圖6　正確臥姿

注意動作保護脊椎

不同情況的姿勢

搬重物時應彎腿，收緊腰腹核心區域，身體重心向前，重物盡量靠近身體才搬起。

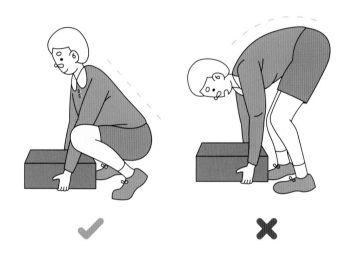

圖7 搬重物的正確姿勢

綁鞋帶時可坐下將腳放於對側大腿上，或者屈膝蹲下來綁以保持腰部挺直。

拿取高處物品時應面向物品，收緊腰腹區域，墊以腳櫈以免腰背過度向後伸拉。

轉移重物時宜「推」不宜「拉」，應盡量借助帶輪子的推車。推的時候收緊核心肌肉，用身體前傾的重量去推。不要在彎腰狀態下去移動重物，搬重物時避免扭動身體。「彎腰+旋轉」是腰部最容易受傷的動作。

超市購物時應盡量用手推車。使用購物籃的時候應雙手交替提挽。使用購物袋時應盡量將物品分裝為重量相當的兩袋，並左右分別提挽。

進行正確的腰部鍛鍊

運動對身體有很多益處,也是預防和治療腰痛的重要手段。但倘若沒有掌握好正確的運動方法和強度,便很容易會讓本來對身體有益的運動,變成導致腰痛的成因。

腰部鍛鍊的常見誤區

「我每天也鍛鍊背肌,為何反令腰痛增加?」

腰痛時周邊的肌肉往往處於收縮的狀態,此時如果進行背部肌肉鍛鍊反而會讓肌肉更加緊張甚至產生痙攣,加重疼痛。腹肌無力往往是造成腰肌緊張和疼痛的更深層原因。腹肌和腰背肌就好像是一起工作的小夥伴,共同維持腰椎穩定及免受傷害。可是腹肌喜愛偷懶,而腰肌卻很勤勞。腹肌越是偷懶不工作,就會變得越來越鬆弛無力,而勤勞的腰肌卻不停工作。久而久之便會出現較為明顯的腰、腹肌肉不平衡,而長久沒有放鬆休息的腰肌會過度勞損,此時疼痛就會出現。因此若要根治這個問題便要好好鍛鍊腹肌,令它增加彈性和收縮力來分擔工作,從而減少腰肌的負荷。

「腹肌結實和有良好的耐力便沒有腰痛嗎?」

很多健身愛好者會提出上面的疑問,而他們多數會有兩個誤區:

第一:有結實的腹肌並不代表一定會有良好的「核心」穩定性。腰腹的核心穩定性是需要多組由內而外的肌肉層協調工作才能建立的。最先啟動起關鍵作用的是最深層的肌肉。對於腹肌而言,深層的「腹橫肌」比肉眼看得見的淺層「腹直肌」更能有效地提高核心區域的穩定性,但腹橫肌的訓練卻往往被忽視。腹橫肌的功能就像一條與生俱來的護腰帶,當它收緊時就如拉緊了腰帶上的魔術貼一樣,可以為核心區提供支撐和保護。因此,真正的核心肌肉訓練需要從深層和由內而外開始。

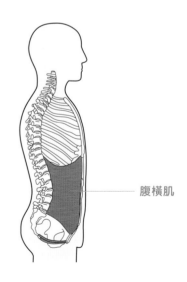

腹橫肌

圖8 深層核心肌羣

第二：肌肉有良好的耐力只能保持靜態穩定，不代表有動態穩定。倘若能維持很長時間的上身平板支撐，但發力的地方卻在腰部而非腹部，每當完成動作後都感覺腰部最累甚至酸痛，那便代表動作已經是錯了。就算在標準和正確的動作下可以完成10數分鐘的上身平板支撐，那也只表示有較佳的靜態核心穩定能力。然而，鍛鍊的目標是要在日常生活中能有效地完成如搬運東西、打球、跑跳等動作的同時，亦可保持腰腹核心的穩定性（動態穩定能力），這才具有功能性和真正提高生活質素的意義。

「腰腿柔軟度高便沒有腰痛？」

腰痛常伴隨著肌筋膜的繃硬和身體柔韌性的下降。但脊椎健康是需要靈活性和穩定性並存。腰腹核心區域是全身力量傳遞的「樞紐」，如果只有靈活性而沒有穩定能力，除了容易出現腰痛，還會使身體的中軸著力線出現偏歪而引發身體其他肌肉關節的問題。

「腹式呼吸訓練能提高核心肌肉力量以緩解腰痛嗎？」

橫膈肌除了是最重要的呼吸肌肉以外，也是腰腹核心區域的重要組成部分。嘗試把腰腹核心區域視作一個「氣球」，那麼橫膈肌就是這個氣球的頂部，正確的腹式呼吸就是中醫所指的「氣沉丹田」，這樣可令整個腹腔內的壓力均勻地增加，使氣球穩定地同步膨脹。如果在練習腹式呼吸時只是簡單地把「腹部隆起」，這便相當於只讓氣球朝腹部前方的單一方向膨脹，除了令整個氣球變得不穩定之外，隆起了的腹部會導致「弓腰」現象產生，使腰椎之間的壓力增加而出現疼痛。因此，若要透過腹式呼吸來強化核心肌肉力量，吸氣時應當感覺到腰腹區域作360度膨脹，如同整個腰腹區域變成了一個向四面穩定鼓起的圓柱體。

圖9 吸氣時只把腹部隆起會導致弓腰現象

腰部鍛鍊的關鍵點

剛柔並濟、穩定性與靈活性兼備

靈活性: 保持腰椎關節的自然活動, 著重拉伸放鬆背部及髖部前方肌肉。
穩定性: 強化訓練比較薄弱的腰腹核心區及臀部肌肉。

動作由內而外

核心區域的肌肉有不同的層次, 深層肌肉對腰部的穩定作用最直接, 但這些肌肉也最容易處於「休眠」狀態。所以訓練應當從喚醒深層的腹橫肌開始, 逐漸由內而外, 讓深、淺層的肌肉可以一起協調工作來維持核心穩定。

仰臥深層核心啟動

仰臥，雙腿屈膝，輕輕呼氣的同時下腹部發力，慢慢將肚臍和小腹凹進去貼向後背，保持下腹部肌肉收緊，正常呼吸。可將手輕放在肚臍和小腹位置幫助感受肌肉的活動。深層核心肌肉訓練以耐力為主，緩慢收緊並維持。在剛開始時，可能不太容易感受到肌肉收縮，或者只能維持幾秒的時間，那是因為這些肌肉日常很少使用而令它們與大腦的通訊未能有效地建立，因此在剛開始練習時，需要慢慢去體會和感受，一旦找到肌肉收縮的感覺，就如同將大腦和肌肉的通訊線路重新接駁上，很快下腹部的收縮便可以維持幾十秒甚至更長的時間。注意鍛鍊時不要屏氣以免腰部出現緊張不適。

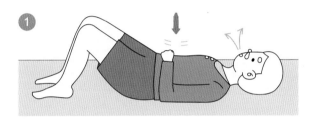

呼氣時肚臍及下腹部凹陷，感受肌肉收縮並維持

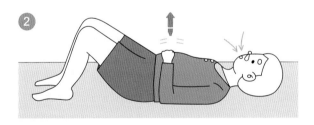

吸氣時腹部輕輕隆起

*注意腰部不要離開床面。

圖10　仰臥深層核心啟動

四點跪位核心訓練

雙手和雙膝稍微分開作四點跪在地面來支撐身體,輕輕將肚臍和小腹向上收緊並維持這個姿勢,令軀幹與地面平衡和保持正常呼吸,不要使腰部肌肉出現繃緊不適。

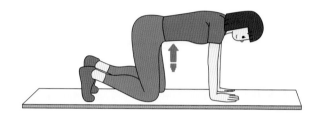

*以上兩個動作最重要是找到肚臍及下腹區域凹進去的收縮感,即「核心收緊」的感覺。然後練習維持收縮能力。熟習之後此動作應不受呼吸和體位(坐、站)的影響,隨時隨地皆可進行練習。「核心收緊」是所有運動的前提,在進行任何運動鍛鍊或腰部負荷的活動時,都應先收緊核心來保護腰部免受傷痛。

圖11 四點跪位核心訓練

動作由局部到整體

腰腹核心穩定相當於蓋房子的地基。我們需要讓核心穩定在整個身體的活動中發揮作用,因此便要把局部肌肉訓練延伸至全身,讓核心區域的肌肉可以跟身體其他肌肉一起協調工作。

肘膝跪平板支撐

雙膝及雙肘在地面支撐著身體,肘部在肩部正下方,收緊核心,平穩呼吸,從腹部發力以保持身體成一條直線並維持這個姿勢,腰部不要塌陷,臀部不要翹起。

*注意:如果感覺腰部繃緊或酸痛應立即停下休息。

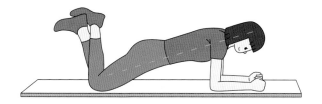

圖12　肘膝跪平板支撐

平板支撐

若然雙膝支撐可以正確和輕鬆地維持1-2分鐘便可以進階為雙腳支撐的標準平板支撐了，動作要求的標準與肘膝跪平板支撐一樣。

*目標：可以在正確和沒有不適的情況下維持2分鐘。

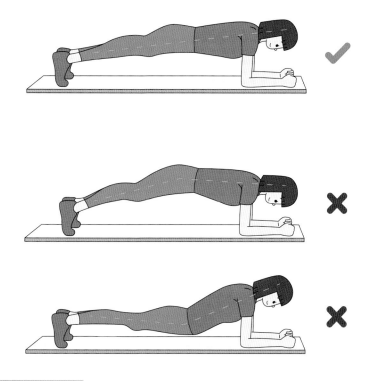

圖13　平板支撐

動作由靜態到動態

在腰腹核心區域的肌肉與全身肌肉可以配合完成靜態動作之後，接著就要鍛鍊核心的「動態穩定」能力，從而使日常生活中腰部都能保持較好的穩定來預防傷患。

站立核心穩定訓練

雙腳分開與雙肩同寬，站在門框或牆角邊，雙膝稍微彎曲，收緊核心，雙手合十，手臂向左/右兩個方向推往牆壁，核心收緊帶動軀幹及下肢發力來穩定身體保持不動。左右各10次。

用牆壁幫助建立核心穩定能力

圖14 站立核心穩定訓練

站立靠牆提膝

雙肘支撐在牆上，收緊核心，保持身體成一條直線，腰部不要塌陷，從腹部發力來帶動腿部提升，將膝蓋靠近肚皮。左右各10次。倘若能輕鬆掌握這個動作，便可進階用健身球來代替牆壁以增加動作的難度。

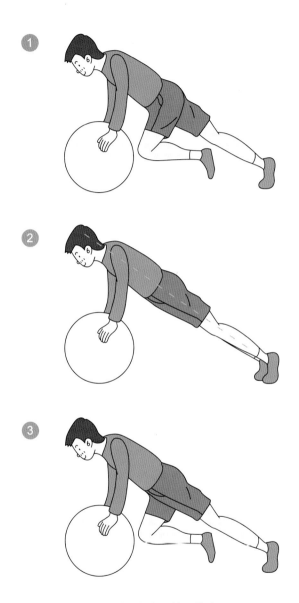

*注意: 如果感覺腰部繃緊或酸痛, 應立即停下休息。

圖15 以健身球支撐身體來做提膝訓練

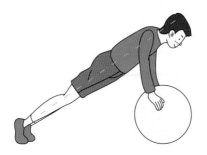

可以選擇用沙發或球支撐

或雙手在牆壁支撐

圖16 站立靠牆提膝

對於有腰痛的人，最好在物理治療師指導下，在正確的時機選擇合適的運動。

正如上文的介紹，腰痛的成因有很多，而一般非特異性的慢性腰痛是可以避免和有效治療的。建立好腰腹核心區的肌肉收縮力和耐力，便能有效地維持腰部健康和保護腰部免受損傷。除了以上建議的腰腹肌肉鍛鍊外，最好每周做至少兩次戶外運動（有氧或無氧均可），這不僅對腰痛有幫助，還能提升心肺功能、從整體改善生、心理健康。

資料來源:

1 Urits I, Burshtein A, Sharma M, Testa L, Gold PA, Orhurhu V et al. Low Back Pain, a Comprehensive Review: Pathophysiology, Diagnosis, and Treatment. Curr Pain Headache Rep 2019;23(3):23.

2 Vlaeyen JWS, Maher CG, Wiech K, Van Zundert J, Meloto CB, Diatchenko L et al. Low back pain. Nat Rev Dis Primers 2018;4(1):52.

3 Hartvigsen J, Hancock MJ, Kongsted A, Louw Q, Ferreira ML, Genevay S et al. What low back pain is and why we need to pay attention. Lancet 2018;391(10137):2356-67.

4 Qaseem A, Wilt TJ, McLean RM, Forciea MA, Denberg TD, Barry MJ et al. Noninvasive Treatments for Acute, Subacute, and Chronic Low Back Pain: A Clinical Practice Guideline From the American College of Physicians. Ann Intern Med 2017;166(7):514-30.

2.3 高血壓 陳寶慧女士

甚麼是高血壓?

血壓是指當血液循環至動脈時對動脈內壁所造成的壓力。收縮壓 (或稱為上壓) 表示當心臟將血液泵出時對動脈所造成的壓力; 舒張壓 (或稱為下壓) 則表示當心臟放鬆時仍存於動脈內的壓力。成年人士的正常上壓為≤120和下壓≤80毫米水銀柱, 一般簡單記錄為120/80。若上壓長期處於140毫米水銀柱或以上, 或下壓處於90毫米水銀柱或以上, 便稱為高血壓。

美國政府為了更有效地控制高血壓及其併發症, 已於2017年修訂高血壓的定義。收縮壓達至130或以上或舒張壓達至80或以上, 已被界定為高血壓[1,8]。修訂後的指標可參考以下圖表:

	收縮壓		舒張壓
正常	<120	及	<80
前期高血壓	120-129	及	<80
第一期高血壓	130-139	或	80-89
第二期高血壓	≥140	或	≥90

表1 高血壓的指標

無論用哪一個定義, 經常測量血壓可以盡早發現問題。根據香港政府的資料, 於「2014至2015年人口住戶健康調查」顯示, 在15至84歲人士當中, 血壓高的發生率為27.4%[4], 並且隨年紀而增加; 在65至84歲羣組中, 發生率為64.8%。因此, 香港衞生署建議[4]:

1. 血壓正常者也應該每年至少檢查一次
2. 當上壓達至130, 或下壓80或以上, 應該每六個月檢查一次
3. 當上壓已達140或以上, 下壓90以上, 應盡快看醫生作詳細檢查

高血壓的分類

高血壓可分為原發性和繼發性。原發性高血壓是由遺傳和環境因素造成的，約佔總數的95%。繼發性高血壓是由某種疾病或藥物引起，例如腎病、內分泌失調、睡眠窒息症和主動脈或腎動脈狹窄等。有些常見的藥物例如部分精神科藥物、咖啡因、解充血藥、免疫抑制劑、口服避孕藥、非類固醇消炎止痛藥、皮質類固醇、血管新生抑制劑、麻黃、貫葉連翹(聖約翰草) 等也可能引致高血壓。以下是導致原發性高血壓的主要因素[8]：

靜態生活模式： 常見於辦公室工作和缺乏運動的人士。

攝取過量鹽份（鈉質）： 尤其是年齡較大，患有糖尿病，腎病或代謝性疾病的人士特別容易受影響。

鉀質攝取量不足： 鉀質能降低鹽份對血壓的影響，若攝取鉀質不足可能會導致出現高血壓。

肥胖： 當身高體重指數（BMI）>25為超重，>30則為癡肥，而體重指數與血壓的關係是成正比的；另一指數為腰圍與臀圍比（waist-to-hip ratio），它是中央肥胖的指標。正常的腰圍與臀圍比：男士為0.9、女士為0.85。若男士指數大於1和女士指數大於0.86，患高血壓的風險便會增加。若在年青時能將體重控制，日後患高血壓的風險便會降低。

過量飲酒： 雖然有研究指出適量飲酒可能有利於健康中年人士（年齡40-65）的心血管健康[5]（男士每天不超過25克酒精、女士每天不超過15克酒精，15克酒精約為150cc紅酒）[7]，但過量則會增加患高血壓的風險。而對於已患有高血壓、糖尿、高血脂的三高人士，酒精則沒有保護血管的益處[10]。攝取過量酒精對血管肯定是有傷害的。

吸煙： 雖然暫時沒有確切的數據證明吸煙會直接引起高血壓，但是吸煙會加劇血管壁的粥樣硬化情況，長期也可發展為高血壓。

壓力： 因壓力構成高血壓的研究仍在進行中，但種種證據也顯示長期生活於壓力中使身體常處於備戰狀態，從而使血壓上升。

在以上眾多因素之中，靜態生活方式及缺乏運動是重要的高危因素。

高山壓常被稱為隱形殺手。大部分患者初期沒有甚麼徵狀,直至測量血壓或出現併發症後才發現患上高血壓。血壓過高可引致暈眩、頭痛、視力模糊不清、疲勞或面部泛紅的徵狀。

高血壓對身體的影響

引起高血壓的病理機制相當複雜,它牽涉整個循環系統、腎臟及荷爾蒙調節的機制。高血壓為心血管疾病的主要原因之一,再加上靜態生活模式、不良飲食習慣和吸煙、酗酒亦會大大提高患心血管病的風險。因此患上高血壓而沒有適當處理,可引致嚴重的健康問題,包括中風、冠狀動脈疾病、慢性心衰竭、腎衰竭、視網膜問題等。

香港衞生處建議健康的生活方式能預防及控制高血壓,包括以下幾點:

1. 定期測量血壓
2. 適量運動
3. 減少鹽份的攝取量和注意健康飲食,多進食蔬菜水果
4. 保持體重適中及避免中央肥胖 (男士腰圍少於90厘米,女士腰圍少於80厘米或保持正常的腰圍與臀圍比)
5. 停止吸煙、酗酒
6. 減低壓力,安排自己能力可及的工作,適時放鬆緊張情緒
7. 若已患上高血壓者,需定時服用抗血壓藥。不定時服藥可使血壓過度波動,容易引發心、腦血管病

以上的建議當中,做適量運動往往是最容易被一般人所忽略的。

運動的效益

「運動是良藥」(Exercise Is Medicine) 這個概念早於十多年前已經在美國開始被倡議,將運動的益處廣泛推廣至世界很多地方[3]。恆常和適量的運動可減低很多疾病的風險。運動能增加高密度膽固醇,減低血管內的三脂甘油及儲存在體內的脂肪,從而減低患高血壓、中風和心血管疾病的風險。此外,運動還可改善心肺功能,減少依賴控制血糖的胰島素,增加肌肉力量和耐力、改善活動能力、減低跌倒和腦退化風險,並可緩解焦慮和抑鬱。運動量越高便更有效地減低患以上疾病的機會,對身體的益處也更多。此外,亦有不少研究顯示運動可幫助控制體重,促進代謝健康,預防骨質疏鬆及多種癌症。

一般大眾可能有誤解,認為高血壓患者不適宜運動,事實上有很多研究顯示適量運動可減低血壓,特別是處於臨界水平者或血壓輕微上升的人士,效果更為明顯。研究發現每次運動後血壓一般也有所減低,足夠的運動量可使靜態收縮壓和舒張壓減少5至7毫米水銀柱,當然還包括其他相關的效益。

圖1 「運動是良藥」的概念早於十多年前已經被倡議

高血壓人士做運動的準備和禁忌

認識了運動所帶來的益處之後,你是否也想開始運動鍛鍊?不少人士患上慢性疾病而不自知。若沒有注意身體的狀況及安全篩查便開始運動,可能會引發不良反應如昏厥和心律不正等。

為了使大家更安全地進行運動,請注意以下各點:

大於45歲的男士或55歲的女士加上以下其中一項:有家族心臟病史、吸煙、靜態生活、癡肥、高血壓,高血脂及慢性疾病,開始運動鍛鍊前請尋求醫生或物理治療師的意見。有需要時專業人員會為你進行運動測試,以詳細了解身體對運動的反應,然後製定合適的計劃。若已患上心血管疾病、肺部疾病、新陳代謝疾病,或出現其相關徵狀,包括當輕微運動時會出現胸痛、氣喘、暈眩、腳腫和晚上氣喘不能平臥等,需於運動前徵詢專業人士的意見。

若出現以下情況則暫時不適宜做運動:

1. 上、下壓分別大於180和110毫米水銀柱
2. 患糖尿病人士血糖高於13.9mmol/L
3. 靜態心跳每分鐘少於50或大於120次
4. 發熱、感冒

運動處方

那麼怎樣運動才可以獲得最佳效果呢?一般人可能認為間中跑跑步、打打球便是有效運動了。當然無論活動量增加多少,對身體也有一定的益處,但若希望真正達到預期的效果,便需要留意運動的強度、時間和種類。運動一般可分為四大類,其中帶氧運動和抗阻運動可因應需要以不同的強度進行:

帶氧運動

運動須持續一段時間，由數分鐘至數小時，循環系統要不斷的供應氧氣去維持。模式以牽涉大肌肉羣為主，例如低中強度的急步行或緩步跑，中高強度的跑步、爬樓梯、健康舞、球類運動和遠足。

圖2　羽毛球屬帶氧運動一種

抗阻運動

按肌肉力量和所要求的效果，如強化力量或增加肌肉耐力，選擇不同強度的阻力運動訓練，常用器具有拉橡筋帶、舉啞鈴和抗阻器械。

圖3　舉啞鈴可強化力量或增加肌肉耐力

伸展運動

將主要肌肉羣伸展，保持肌肉長度及關節柔軟，主要可分為靜態、動態或體感神經肌促進法 (Proprioceptive Neuromuscular Facilitation)，簡稱 "PNF"。

圖4　伸展運動可保持肌肉長度及關節柔軟

平衡和協調運動

特別適合長者，如行窄步、踏斜板或搖板、太極和瑜珈等。

圖5　平衡和協調的動作特別適合長者

若要有助減低血壓,帶氧運動便是最主要的一項。近年開始有研究顯示抗阻運動也能幫助減低血壓,但要注意適量和適當地進行,阻力不能太高和避免做靜態收縮 (Isometric exercise) 或持續的閉氣用力 (Valsalva manoeuvre) 動作。除了帶氧運動之外,若時間許可,最好也配合一些抗阻及伸展運動,或因應自己的興趣,加上平衡和協調運動。伸展運動和舒緩運動可幫助減低運動後產生的肌肉酸痛。

每次運動時都應包含運動前熱身和運動後舒緩。熱身運動是低強度的運動,例如急步行和踏沒有阻力的健身單車,讓身體預備適應更強度的運動,從而減低受傷及心率失常的風險。舒緩運動亦是低強度的運動或伸展運動,可幫助呼吸和心跳逐漸減慢,放鬆肌肉及減低運動後的肌肉酸痛。本書第8章將有更詳細的熱身和舒緩運動介紹。

熱身 (Warm-up)	帶氧運動 (Aerobic exercise)	抗阻運動或平衡 和協調運動 (Resistance exercise)	伸展運動 (Stretching exercise)	舒緩 (Cool down)
10分鐘	30-60分鐘	15分鐘	10-15分鐘	5分鐘

表2　運動時間表

關於各類運動的詳細處方又是怎樣的呢?如果已進行運動測試,可根據運動測試結果處方或參考運動處方的指引[2](請參考第1章)。

每週次數	5-7次
強度	中強度:40-60% 儲備心率或運動測試時最高工率, 或達到自我感覺運動強度* 12-13 (有點吃力)
時間	30-60 分鐘
種類	急步行、跑步、踢球和遠足等,若有下肢關節炎可選擇輕阻力的健身單車
每週運動量總和	150分鐘或以上

*請參考第1章。

表3　帶氧運動的處方

運動強度一般以心率或自我感覺作為指標。自我測量心率可參照以下方法。於運動期間，心率和耗氧量是成正比的（在很高或最大強度時則例外）。當耗氧量需求增加，心率必須相應提升來運送氧氣。儲備心率代表可承受運動強度的相應心率區間。

儲備心率的計算方法：最高心率（220－年齡）－靜態心率

以年齡50歲和靜態心率70分次為例：

儲備心率 = (220−50) −70

　　　　 = 100

40−60% 儲備心率 = 40−60

若要運動達到中等強度，心率需提升至110-130分次，即靜態心率+40−60% 儲備心率。

所以運動時應監察自己的心率或強度感覺，才能達至相應的效果。若高血壓人仕使用β受體阻滯劑 (beta-blocker)，例如atenolol、metoprolol、及propanolol，運動時心跳反應會比正常減低，所以使用自我感覺來監察運動強度會較為準確，詳情可參考<自覺運動強量度表>。

在最初鍛鍊時，可從低中強度開始，比如40%的儲備心率。如果不能持續完成30分鐘，可嘗試以10分鐘的間歇模式進行，每小節運動之間休息數分鐘。若能夠輕鬆完成45至60分鐘，便可慢慢增加強度。

高血壓與肥胖、糖尿和心血管病就像一伙好兄弟，經常一起出現。若高血壓患者同時是體型肥胖人士，運動處方的考慮便不可像單針對控制體重而進行劇烈運動，應保持於中強度鍛鍊，而每周運動量則增加至200-300分鐘較為合適。同時患上高血壓和糖尿病者，也應該保持中強度訓練，使用心率或自我感覺來監察運動強度。若同時患上心血管病者則應尋求專業醫療人員的意見及遵循他們建議的處方。

自我測量脈搏方法

1.　首先將手心轉向上方，用中間兩個或三個手指的指尖放在手腕外側的地方摸索（如同中醫師診脈），直至感到脈搏跳動，數出15秒之內的跳動次數，將此數乘以四便能得出心率

2.　使用電子測量手錶，將測量手錶帶上便可隨時測讀心率

圖6　自我測量脈搏方法

每週次數	最少2次
強度	從1-RM的40-50%開始,慢慢增加阻力至60-70%,每主要肌肉羣*鍛煉2至4組,每組8至12次,每組之間休息一至兩分鐘
時間	15-20 分鐘
種類	拉橡筋帶、舉啞鈴和抗阻器械

1-RM = 1-repetition maximum, 單一次肌肉可完成的最高負重量

*當鍛鍊上肢肌肉羣時避免太高阻力,以免引發血壓急速上升。

表4　抗阻運動的處方

進行抗阻運動時,必須連帶關節活動。宜於用力時呼氣,避免閉氣用力,使血壓上升和波動,引至暈眩。不同的肌肉羣可分2至3天交替鍛鍊,每組肌肉保持每周訓練最少兩次。

每週次數	最少2次
強度	伸展至有中度拉扯及痛楚的感覺
時間	每主要肌肉羣伸展2-4次,靜態伸展每次保持10至30秒,每組肌肉總共伸展60秒 每節大約10分鐘
種類	靜態、動態或體感神經肌促進法

表5　伸展運動的處方

伸展運動也可包含於舒緩運動之中。

運動時間與地點

可選擇早上或午後,不建議餓著肚子做運動,尤其患有糖尿病的人士,空腹做運動可使血糖過度下降,發生暈眩;也不適宜於飽餐後立即運動,這樣會影響消化。睡前一小時內亦不建議做運動,以免令精神過度亢奮而影響睡眠[6]。

對於剛剛開始運動鍛鍊的高血壓人士，如已知患上心肺疾病或出現相關徵狀者，應先在有專業人士當值的地方開始運動，以策安全。

温馨提示

1. 可以的話，約朋友一起計劃運動鍛鍊，既可聯誼，又可互相鼓勵
2. 可制定一個三至六個月的運動計劃，先進行安全篩查，然後決定在哪裏進行、每星期鍛鍊多少次（起初的時候一般是兩至三次）和在哪一個時段運動
3. 運動前後要記錄血壓，讓自己知道血壓的變化和有需要時給予專業人員評估
4. 運動時應注意身體的反應，若有不適便應立即停止運動及作適當的檢查:如血壓和心率等生理指標
5. β受體阻滯劑可影響身體調節體溫及血糖的功能。服用此藥的人士，需注意身體出現體溫過高和低血糖的徵狀，如出現噁心、大量出汗、頭暈等
6. 一些擴張血管類降血壓藥，可能會導致血壓過度下降，導致昏厥。所以不建議突然在運動後立即停下來，應慢慢將運動強度降低和加長舒緩運動的時間
7. 穿著合適的運動服裝和鞋
8. 避免在氣溫太高或太低的環境下運動
9. 運動後注意補充水份

結語

適量的運動鍛鍊，可幫助降低血壓，並能減低中風和心血管病的風險，但需持之以恆。結伴同行和開始前徵詢專業人士的意見，以安全為前提，便可獲得當中的益處，又可享受運動的樂趣。

資料來源:

1 American Heart Association (2021). High Blood Pressure. Available from:
 https://www.heart.org/en/health-topics/high-blood-pressure [Accessed May 2021]

2 ACSM (2021). ACSM's guidelines on exercise testing and prescription, 11th edition, pp142-160, 288-299.

3 Exercise Is Medicine HK (2016). Available from: http://www.eim.hk/ [Accessed May 2021].

4 Department of Health HKSAR (2020). 高血壓. Available from:
 https://www.elderly.gov.hk/tc_chi/common_health_problems/hypertension_heart_disease/hyper-
 tension.html (2 November 2020) [Accessed May 2021].

5 Rehm J et al (2017). The relationship between different dimensions of alcohol use and the burden of
 disease-an update. Addiction 112(6), 968-1001. doi: 10.1111/add.13757.

6 Stutz, J., Eiholzer, R. & Spengler, C.M. Effects of Evening Exercise on Sleep in Healthy Participants: A Sys-
 tematic Review and Meta-Analysis. Sports Med 49, 269 – 287 (2019). https://doi.org/10.1007/s40279-
 018-1015-0.

7 The Chinese Nutrition Society (2016). The Chinese dietary guideline. Available from: http://dg.cnsoc.
 org/article/04/8a2389fd5520b4f30155be1475e02741.html.

8 Whelton PK et al (2018). 2017 ACC/AHA/AAPA/ABC/ACPM/AGS/APhA/ASH/ASPC/NMA /PCNA Guideline
 for the Prevention, Detection, Evaluation, and Management of High Blood Pressure in Adults, Journals of
 the American College of Cardiology. 71(19), e217-e248.

9 Williams B et al (2018). 2018 ESC/ESH Guidelines for the management of arterial hypertension. European
 Heart Journal 39, 3021 – 3104.

10 Yoon SJ et al (2020). The protective effect of alcohol consumption on the incidence of cardiovascular
 diseases: is it real? A systematic review and meta-analysis of studies conducted in community set-
 tings. BMC Public Health 2020 doi.org/10.1186/s12889-019-7820-z.

2.4 焦慮症 曾永康教授

甚麼是焦慮症?

焦慮症是一種精神健康疾病,患者通常會對某些事情或情況感到過分擔憂及恐懼。我們可以透過觀察自身的跡象,例如心跳加速、冒汗等去了解自己是否處於焦慮狀態。其實,偶爾有些焦慮是正常和對我們有好處的,因為這能令我們有危機意識,並集中注意力去應付它,從而保護自己。此外,輕微的焦慮有時還會令我們表現得更好。不過,焦慮症患者往往不僅處於正常的緊張狀態,而且還會不時感到恐懼。這些患者主要有幾個特點,包括他們日常運作會受到影響、當有事情觸發到情緒時會有過度反應,以及無法控制自己等等。

焦慮症的症狀

不同類別的焦慮症有不同的症狀,主要分為以下三方面:

身體症狀	精神症狀	行為症狀
手部冰冷或手心出汗 口乾 心悸 噁心 手腳麻木或刺痛 肌肉繃緊 呼吸急促	感到恐慌、 恐懼和不安 不斷想起創傷經歷 無法控制 自己的思想、 強迫觀念	無法保持冷靜 有強迫行為, 例如重複洗手 入睡有困難

焦慮症的診斷

若出現以上症狀，但又沒有發現自己患上其他身體疾病，求診時醫生可能會轉介去看精神專科。精神科醫生基本上會根據《精神疾病診斷及統計手冊》來為求診者作出診斷是患上哪種焦慮症。常見的焦慮症包括廣泛性焦慮症、恐慌症、恐懼症等，每種都有不同的診斷方法。

廣泛性焦慮症

患有廣泛性焦慮症的人在大多數情況下持續（至少6個月）表現出過度焦慮或憂慮，這些憂慮可以涉及許多範疇，包括個人健康、工作、社交互動和日常生活等。恐懼和焦慮會對患者的生活構成重大影響，例如他們的社交互動、學業成績、工作表現等。

廣泛性焦慮症的症狀包括：

1. 躁動不安
2. 容易疲勞
3. 難以集中（腦袋一片空白）
4. 易怒
5. 肌肉緊張
6. 出現睡眠問題，例如難以入睡

圖1　廣泛性焦慮症患者持續表現出過度焦慮或憂慮

躁動不安　　　容易疲勞　　　難以集中（腦袋一片空白）

易怒　　　肌肉緊張　　　難以入睡

圖2　廣泛性焦慮症的常見症狀

恐慌症

恐慌症患者會反覆經歷突發的「恐慌突襲」。「恐慌突襲」是突然出現的強烈恐懼，這感覺並會在幾分鐘之內達到頂峰。突襲可能會無故出現，又或者由患者害怕的對象或情況觸發。在突襲發作期間，患者可能經歷如下症狀：

1. 心跳加速或心律加快
2. 出汗
3. 顫抖
4. 呼吸急促，有窒息的感覺
5. 有失控的感覺

恐慌症患者時常擔心突襲何時會再發生，並會主動避開引起突襲的地點或情況，積極嘗試防止下一次突襲。然而，這些擔心和努力會對患者生活的各方面造成嚴重問題。

心跳加速或
心律加快　　　出汗　　　顫抖

窒息感　　　有失控的感覺

圖3　恐慌症的常見症狀

恐懼症及相關疾病

恐懼症是指對特定物體或情況有著強烈的恐懼或厭惡感覺。儘管在某些情況下,患者的恐懼可能是合理的;但很多時候,那些恐懼感與相關情況或物體所引起的實際危險並不相稱。

恐懼症患者可能會出現以下情況:
1. 遇到擔心的人物或情況時,有非理性或過度的擔心
2. 採取積極措施,避免所擔心的人物或情況再次出現
3. 遇到恐懼的人物或情況時,立即感到強烈的焦慮
4. 忍受由無法避免的物件或情況帶來的強烈焦慮

焦慮症的成因

遺傳及環境因素都會構成患上焦慮症的風險。就遺傳而言,研究人員嘗試確定基因在精神病理學中的角色時發現了候選基因在不同的精神疾病診斷中基本上是相同的。現時的研究主要專注探索能夠調節下丘腦-垂體-腎上腺 (HPA) 軸和單胺神經遞質的產物。研究又發現與焦慮有關的行為都有著共同和特定的遺傳因素,所以基因是會影響一個人是否傾向有焦慮和相關的行為。另一方面,承受嚴重或長期壓力亦可改變用來控制情緒的化學平衡,導致焦慮症的產生。

以下列舉出患上焦慮症的大部分原因:
1. 性格羞怯、面對陌生人或環境時會感到不舒服且會選擇逃避這些場合的人,會較容易患上抑鬱症
2. 曾在任何時期經歷過某些創傷事件
3. 曾有家人患上焦慮症或其他精神疾病
4. 本身有甲狀腺、心律不齊等問題的人會較容易患上焦慮症。另外,身體健康亦會影響心理健康。例如,有長期病患或慢性痛症的人可能會更容易遭受心理健康問題 (如焦慮或抑鬱) 的困擾。同樣地,有精神健康問題 (如抑鬱症) 的人亦會較易患上焦慮症
5. 服用處方藥物或酒精可能會影響心理健康。例如:服用類固醇、與精神健康有關的藥物、毒品或酒精,可能會產生副作用而導致患上焦慮症
6. 平日工作時間長、家庭關係或學習上有壓力、有住房和金錢問題等

焦慮症對腦部神經系統的影響

多數學者認為情緒病和焦慮症出現的部分原因是由於大腦情感中心的活動平衡失調。處理情緒的大腦結構被稱為「邊緣系統」。邊緣皮質會整合對疼痛的感覺、情感和認知，並處理有關內部身體狀態的信息。海馬體是另一種邊緣系統的結構，它控制下丘腦應激反應功能，並在下丘腦-垂體-腎上腺軸的負面反饋中發揮作用。該結構的海馬體體積大小和神經生長都與焦慮症有關，尤其對壓力的敏感度和恢復力很重要。

常見的焦慮症治療方法

藥物控制及心理治療是兩種最常用的治療方法，都能有效地減少焦慮症狀。有研究指出，藥物較心理治療更能在短時間內起到作用[1]。不過，藥物治療並非在服藥後就立即起到作用，有些患者更可能會出現短暫的症狀惡化。目前最常用並且在藥物指南中已獲許可的有血清素再攝取抑制劑 (SSRI)、血清素及去甲腎上腺素再攝取抑制劑 (SNRI) 和普瑞巴林 (PGB)，這三種藥物在臨床測試中是表現最有效的。雖然藥物治療的效果顯著，但在選擇時應要考慮藥物帶來的副作用。例如苯二氮平類藥物會引致藥物依賴，所以不建議常規使用；普瑞巴林會令患者出現脫癮症狀；其他藥物則因為普遍比SSRI及SNRI帶來更多不良反應，故不會是首選之列。

最常用於焦慮症的心理治療方法是認知行為治療。它是通過改變患者的思想和行為方式來幫助他們解決問題。治療師會將問題分解成細小的部分，例如思想、感受、行為等，然後協助患者以更積極的方式處理有關問題。過程中，治療師會與患者一起分析每個小部分，探討它們是否實際和有用，以及對患者有何影響。治療師會展示不同技巧，希望能透過改變某些負面模式或思想來改善患者的感受。完成後，治療師會鼓勵患者把技巧運用在日常生活中，嘗試自己解決問題，好令這些問題不再對患者的生活造成嚴重的負面影響。研究發現認知行為治療比安慰劑及等待名單對照組更能有效地減少焦慮症狀，而個別進行的治療又比團體治療更為有效。而且，當療程結束後，其效果仍能維持，這對比於藥物治療更為理想，因為停止服藥後，焦慮症狀可能再度出現。現時亦開始有研究指出同時採用藥物及心理治療可能會比單一治療更有效，但這點仍需更多臨床證據才能證實。

如何有效地預防焦慮症

現今社會不少人承受著種種壓力，或多或少都會有些焦慮問題。我們應及早處理自己的焦慮症狀，以減低患上焦慮症的風險。運動是其中一種較常見的預防方法。不過，很多時候，身體較健康和體態健美的人士會覺得自己本身已有很好的條件，因此便沒有太大動力去做運動。其實，運動不只令我們的身體更健康，亦對心理尤其是處理壓力及焦慮方面有很大幫助。有證據顯示缺乏運動和焦慮症狀是有直接關係的。運動有很多種類，不同的運動適合不同人士，就是同一種運動對各類人士的效果也有分別。運動主要分為兩大類，即普通運動與身心運動，但究竟哪一類比較適合呢？

普通運動

對身體健康的人來說，運動其實有很多選擇。毫無疑問，有氧運動訓練對健康人士能產生抗焦慮作用。有多項研究發現參與運動人士的焦慮水平在進行運動訓練後出現明顯下降[2]。其實，有氧運動及無氧運動都能減低焦慮感，所以我們可以選擇適合自己的去做。不過，對特質焦慮症或廣泛性焦慮症的患者，有氧運動比力量訓練和其他類型的運動更為有效，甚至可以媲美認知行為治療。亦有研究發現在進行團體認知行為治療期間，讓焦慮症患者在家裏步行是會提高臨床療效的。

很多長期病患人士經常表示他們做運動會有困難，但相關研究則明顯發現大部分的長期病患者應多做運動去鍛鍊身體，並要根據自己的情況去制定合適的運動類型及強度。步行是屬於比較簡單的運動，不少證據亦顯示步行有助減輕長期病患者的焦慮症狀[3]。為達到最佳效果，建議每星期運動3次，每次30分鐘；若與人結伴一起做運動就更能保持動力，增加成功的機會。但切記要選擇適合自己程度的運動，以免肌肉骨骼受傷，而太劇烈的運動對患有心血管病人士並不合適，有可能增加其心源性猝死和心肌梗塞的風險。

雖然現時醫學界尚未太了解為何運動能改善焦慮症狀，但有學者指出運動是透過提高心理因素及影響生物途徑來改善焦慮感的。在心理因素方面，運動能提高自我效能、分散注意力和改善自我概念，從而減低焦慮症狀。另一方面，運動可能對人體的生物途徑帶來正面影響，包括增加去甲腎上腺素神經傳遞、改變下丘腦腎上腺皮質系統、增加血清素合成等。

圖5　有氧運動有效減低焦慮感

身心運動

身心運動是一種結合身體、精神和呼吸控制的運動方式,它能提高肌肉力量、身體平衡力、柔韌性和整體健康。身心運動通常是比較輕柔緩慢的,主要是協調身體及呼吸。常見的身心運動有瑜珈、氣功、太極等,一般都比較容易學習和實踐,對設備和場地的要求亦不高,而且它能有效地幫助焦慮症患者及有焦慮症狀的人士減低焦慮感。身心運動通常還包括冥想練習[4],以下試簡述之。

冥想練習

常見的冥想練習有兩種,一種是集中冥想,另一種是靜觀冥想。進行集中冥想時,練習者要將注意力集中在特定的事物上,例如一個物體、聲音或圖像等,防止自己將注意力分散以及有其他思想進入腦袋。而靜觀冥想就像一個廣角鏡,練習者要將意識帶到整個感知領域。有證據顯示,練習者較非練習者能更快地適應壓力,對壓力的反應亦較穩定。每天練習冥想能舒緩緊張情緒,並減低由焦慮所觸發的負面思想的敏感度,因為在冥想過程中,練習者會讓造成焦慮的思想、感覺和圖像在大腦中隨意流通而不會對其產生反應。

圖6 練習冥想能舒緩緊張情緒

漸進肌肉放鬆法

漸進肌肉放鬆法是一套有系統的練習，能令練習者的肌肉達到深度放鬆，有不少證據證明它能減少焦慮症狀。練習者首先要選擇一個舒適的姿勢，例如坐或躺在安靜的房間裏，然後透過收緊和放鬆不同的肌肉來感受身體哪個部位比較繃緊。練習時每次會嘗試收緊一組特定的肌肉約8秒同時慢慢地吸氣，接著放鬆那組肌肉和慢慢地呼氣。由於焦慮通常會令人的肌肉變得緊張，透過這個身心運動可以大大緩解身體和心理上的緊張及焦慮情緒。因此，練習漸進肌肉放鬆可增強我們應對各種壓力的能力。

瑜珈

瑜珈源於印度哲學，是一種古老且複雜的練習。瑜珈近年成為非常流行的身心療法，不少人士透過練習瑜珈來保持健康，並認為瑜珈可以有效地改善情緒健康。在現代概念中，瑜珈可以用來形容不同的練習，常見的包括身體姿勢 (asanas)、呼吸調節技巧 (pranayama)、冥想/正念和放鬆練習等等。近年亦出現了各種不同的瑜珈風格，包含不同程度的身體及心理訓練，從純粹的冥想或呼吸練習到劇烈的體育鍛鍊，一應俱全。瑜珈可以透過建立良好的健康習慣以及改善心理健康，提升練習者的睡眠質素和平衡力等來緩解壓力，從而提高其整體健康水平。定期練習瑜珈可以增強力量、耐力、柔韌性，既可建立更強的自我控制能力，同時還能培養鎮定情緒、增加幸福感和促進友善及同情心等美德。

圖7　瑜珈練習可有效地改善情緒健康

氣功

氣功是中國傳統的養生鍛鍊，已有數千年歷史。氣功的三個主要元素是調心（調節思想）、調身（調理身體）和調息（調和呼吸），以平衡氣的流動，從而達到最佳的身體和情緒狀態以及保持活力。長久以來，中國人對氣功都有著濃厚的興趣，普遍認為它是一種對健康、活力和長壽都有益的自助運動。大多數傳統氣功的功法都比較簡短易學。最近對氣功的研究主要集中於八段錦和郭林氣功等較受歡迎的功法。氣功有別於其他療法是因為它源於中醫概念，強調氣（生命力）和意（意向力），被認為是對管理情緒和強身健體的有效手法。

圖8　練習八段錦氣功能有效管理情緒和強身健體

雖然身心運動的基礎研究不多，但已有證據指出身心運動或能透過提高
正念、發展自我痛惜思維等來改善焦慮症狀。有學說認為，練習身心運動
能加強應對機制，使練習者可以更有效地應對壓力源，從而減輕壓力。
在生物學機理層面的解釋，身心運動是通過減少壓力荷爾蒙和中樞神經系
統活動而達到生理放鬆的狀態。亦有研究指出，身心運動或能透過刺激迷
走神經來糾正副交感神經系統，從而降低生理上的負荷。

多年來，筆者的研究團隊一直使用不同的身心運動作為方法，以改善不同
人羣的心理健康。例如，曾指導在職教師進行身心運動（包括漸進肌肉放
鬆運動、瑜珈、氣功等），希望能幫助他們降低抑鬱、焦慮及壓力水平。
結果顯示，這些身心運動能有效緩解抑鬱和焦慮症狀[5]。另外，我們亦
有為長期病患的長者進行健身氣功訓練，結果發現健身氣功除有助長者
改善抑鬱症狀之外，亦能增加他們的自我效能感及自我概念[6]。在同一項研
究中，我們更發現了長者在練習氣功後，他們的皮質醇出現下降，這表示
氣功訓練當中的正念元素或能減少發送壓力信號到邊緣系統中的海馬體
和杏仁核，從而減少分泌各種壓力激素。在另一個較近期的研究中，筆者
的團隊亦得出類似的結果，不同的是除了皮質醇以外，還發現參與者的腦
源性神經營養因子在練習氣功後有所上升[7]。這個結果為氣功訓練的神經
機制帶來了新的研究方向。

預防焦慮症的運動建議

以上提及的運動或多或少都能減低焦慮症狀。它們除有不同的運動量外，
對冥想的要求亦有差異。近期有文獻指出，有氧運動和阻力運動對於輕至
中度抑鬱症可能更為有效，對焦慮症的影響則較小[8]。同樣，靜觀正念練習
亦似乎只對抑鬱症有較明顯效果。另一方面，身心運動如太極拳可以減少
正在接受藥物治療的老年焦慮症患者的症狀，而且其焦慮復發率明顯比對
照組低。更有發現指出運動的環境和地方也可能會影響效果，在戶外自然
環境中進行運動鍛鍊，比室內更能為心理健康帶來好處[9]。

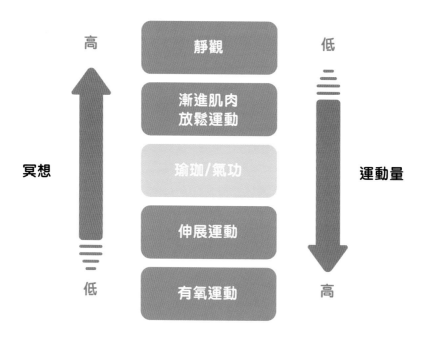

圖9 不同運動對運動量及冥想的要求

資料來源：

1 Bandelow, B., Reitt, M., Röver, C., Michaelis, S., Görlich, Y., & Wedekind, D. (2015). Efficacy of treatments for anxiety disorders: A meta-analysis. International Clinical Psychopharmacology, 30(4), 183–192. https://doi.org/10.1097/YIC.0000000000000078.

2 Ströhle, A. (2009). Physical activity, exercise, depression and anxiety disorders. Journal of Neural Transmission, 116(6), 777–784. https://doi.org/10.1007/s00702-008-0092-x.

3 Merom, D., Phongsavan, P., Wagner, R., Chey, T., Marnane, C., Steel, Z., Silove, D., & Bauman, A. (2008). Promoting walking as an adjunct intervention to group cognitive behavioral therapy for anxiety disorders—A pilot group randomized trial. Journal of Anxiety Disorders, 22(6), 959–968. https://doi.org/10.1016/j.janxdis.2007.09.010.

4 Manzoni, G. M., Pagnini, F., Castelnuovo, G., & Molinari, E. (2008). Relaxation training for anxiety: A ten-years systematic review with meta-analysis. BMC Psychiatry, 8(1), Article 41. https://doi.org/10.1186/1471-244X-8-41.

5 Tsang, H. W. H., Cheung, W. M., Chan, A. H. L., Fung, K. M. T., Leung, A. Y., & Au, D. W. H. (2015). A pilot evaluation on a stress management programme using a combined approach of Cognitive Behavioural Therapy (CBT) and Complementary and Alternative Medicine (CAM) for elementary school teachers. Stress and Health, 31(1), 35–43. https://doi.org/10.1002/smi.2522.

6 Tsang, H. W. H., Tsang, W. W. N., Jones, A. Y. M., Fung, K. M. T., Chan, A. H. L., Chan, E. P., & Au, D. W. H. (2013). Psycho-physical and neurophysiological effects of qigong on depressed elders with chronic illness. Aging & Mental Health, 17(3), 336–348. https://doi.org/10.1080/13607863.2012.732035.

7 Lu, E. Y., Lee, P., Cai, S., So, W., Ng, B., Jensen, M. P., Cheung, W. M., & Tsang, H. (2020). Qigong for the treatment of depressive symptoms: Preliminary evidence of neurobiological mechanisms. International Journal of Geriatric Psychiatry, 35(11), 1393–1401. https://doi.org/10.1002/gps.5380.

8 Saeed, S. A., Cunningham, K., & Bloch, R. M. (2019). Depression and anxiety disorders: Benefits of exercise, yoga, and meditation. American Family Physician, 99(10), 620–627.

9 Coon, J. T., Boddy, K., Stein, K., Whear, R., Barton, J., & Depledge, M. H. (2011). Does participating in physical activity in outdoor natural environments have a greater effect on physical and mental wellbeing than physical activity indoors? A systematic review. Environmental Science & Technology, 45(5), 1761–1772. https://doi.org/10.1021/es102947t.

3 如何提升心肺功能

魏佩菁博士

香港理工大學康復治療科學系副教授暨物理治療碩士課程主任

張國權博士

香港理工大學康復治療科學系科研助理教授

方浩錤先生

香港理工大學康復治療科學系物理治療臨床導師

3 如何提升心肺功能

魏佩菁博士　張國權博士　方浩鎮先生

正常的心肺系統及運動時心肺系統的改變

正常的心肺系統

人體的心肺功能分別由呼吸系統及心血管系統負責。呼吸系統的主要工作是將空氣經上呼吸道（即鼻腔和咽喉）和下呼吸道（即氣管和支氣管）引進肺部，再將空氣中的氧氣帶入血液中。同時，亦將新陳代謝所產生的二氧化碳從血液中釋放進肺部，再經呼吸道排出體外。肺部的氣壓和體外的大氣壓力是相同的，理論上不應有氣體流動，但當我們吸氣時，呼吸肌肉（橫膈膜及外肋間）會先收縮，使胸腔體積增加，並同時帶動胸膜和緊貼其內的肺部向外膨脹，從而使肺氣壓減少至低於大氣壓力，正正是這個氣壓的差異導致空氣從體外經呼吸道進入肺部。於呼氣時，以上的肌肉會放鬆，令胸腔和肺部收縮並回復至原本體積，其氣壓亦相對增加，迫使肺內的空氣排出體外。

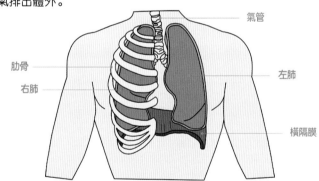

肋骨

右肺

氣管

左肺

橫隔膜

圖1 呼吸系統解剖圖

肺部結構的最末端是一串串像葡萄形狀的肺泡囊。每一串肺泡囊是由許多直徑約0.2-0.5毫米的肺泡組成。這些肺泡表面鋪滿微血管。當新鮮空氣進入肺泡時，它的氧濃度比微血管中的血液含氧度高出超過一倍，故此，氧氣便可透過擴散作用 (Diffusion) 進入微血管中，再經心臟輸送到身體各部分。同時，血液中的二氧化碳亦會透過擴散作用進入肺泡，之後再被排出體外。因此，呼吸又可稱為「氣體交換」。

當氧氣進入血液後，會與紅血球中的血紅素 (Haemoglobin) 結合形成氧合血紅素 (Oxyhaemoglobin)。血紅素會按身體各部分的個別需要而釋出氧氣以供給器官細胞使用。雖然二氧化碳也可跟血紅素結合，但大部分二氧化碳會轉化成碳酸氫根子 (HCO3–) 以便運送。這轉化過程亦同時產生氫離子 (H+)，並會增加血液的酸性。

我們的呼吸系統跟神經系統是相互聯繫的。位於我們頸動脈體和主動脈體的化學感受器對血液中的二氧化碳和氫離子的含量非常敏感。化學感受器會將所探測到的訊息，透過迷走神經和舌咽神經，傳送至腦延髓的呼吸中樞以指示呼吸肌的活動，從而調控呼吸的深淺或快慢。

心血管系統顧名思義是以心臟有規律的跳動，帶動血液在血管網絡中循環流動，因此它又稱為循環系統。心臟是一個由心肌組成的器官，位於胸腔正中，並置於左、右兩肺的中間，被胸骨、肋骨及胸椎所保護。心臟上半部分較圓，下半部分較尖並朝往左下方，因此一般被誤解為心臟位於身體的左邊。

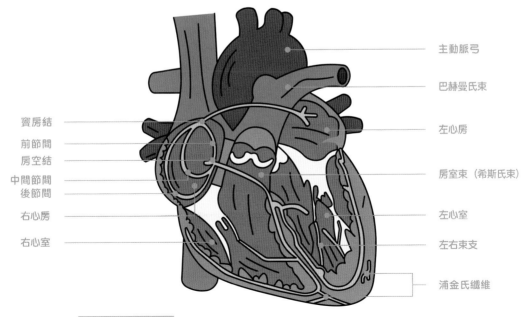

主動脈弓

巴赫曼氏束

左心房

房室束（希斯氏束）

左心室

左右束支

浦金氏纖維

竇房結

前節間

房空結

中間節間

後節間

右心房

右心室

圖2　心臟解剖圖

心臟內分為上方的左、右心房及下方的左、右心室，並由左、右房室間隔 (Interventricular septum) 分開。一般人認為醫生通過聽診器所聽到的是心率跳動的聲音，其實那些聲音是心瓣開合活動的聲音，稱為「心音」。血液從心房流向心室，或從心室流向主動脈/肺動脈時，心瓣開合能確保血液只從同一方向流動，以防止血液倒流而無法有效地流至身體其他部位。醫生通過心音可以初步判斷心瓣是否正確關閉。

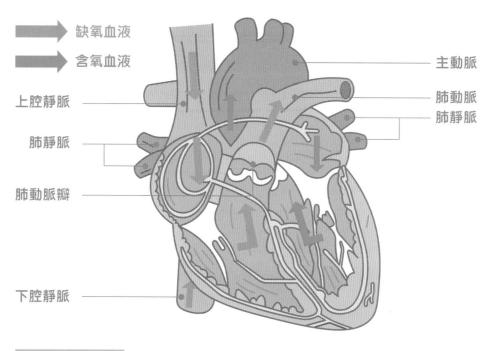

缺氧血液

含氧血液

上腔靜脈

肺靜脈

肺動脈瓣

下腔靜脈

主動脈

肺動脈

肺靜脈

圖3　心血管循環圖

我們做體力活動時，身體會進行有氧及無氧代謝，以提供能量來應付活動所需。隨著運動強度提升或時間的增長，肌肉便需要使用更多血液裏的氧氣。為了提供更多氧氣，每分鐘換氣量便會提升以增加氧氣的攝取及二氧化碳的排放。心臟跳動速度、心輸出量和血壓亦會上升，並通過循環系統將含氧血液傳送至肌肉以供應活動所需。

提升心肺功能的運動及原則

運動訓練的主要目的是促進生理適應以提升訓練成效。要達至心肺功能的提升，持之以恆和定期訓練是關鍵所在。此外，自身的體能水平、訓練頻率、運動時間和強度也是影響成效的其他主要因素。運動訓練的反應是取決於個人在接受訓練前的自身體能水平。因此，就算使用相同的訓練方案，其成效也因人而異。在設計運動訓練計劃時，一般應遵從超負荷、特異性及個人化設定等訓練原則[1]。

超負荷是指運動強度設定要高於正常負荷的情況下進行持續鍛鍊，從而引發身體去適應高強度訓練、增強生理機能，並使身體更有效地發揮運動表現。訓練的特異性是指特定的運動會引起特定的適應和產生相應的效果。例如：阻力訓練會提升肌肉力量、有氧運動會改善運動耐力、上肢的阻力訓練只會提升上肢而非下肢的肌肉力量。然而，為達至更有效的訓練效果，設定個人化的運動計劃是必須的，並按身體狀況選擇合適的運動模式、訓練頻率、強度和持續時間等組合。在過程中，一般會按身體狀況的變化而對訓練強度作出調整來優化成效。

定期進行足夠強度的有氧運動能促進新陳代謝及心肺系統的適應。代謝適應包括提升氧氣傳送、激發肌肉毛細管化從而增加血液供應、增加組織的線粒體大小和數量及脂質代謝酶的數量、提高有氧酶的活動、激活組織氧攝取量從而提升功能耐力。此外，按運動的特定性而引發相應選擇性的肌肉纖維肥大作用，進而改善肌肉及整體功能表現。例如：耐力訓練只會刺激慢速抽搐肌肉纖維增大，而非快速抽搐肌肉纖維。至於心肺系統適應方面，定期的有氧運動可減低靜止心率及血壓、運動心率峰值及運動後血壓的升幅，以上種種都代表減低心肺系統的負荷[1]。此外，有文獻顯示定期運動能增加血漿量及循環系統儲備、提升運動過程中的氧氣輸送和溫度調節、增加心臟輸出量、提升肺功能及最大耗氧量[1]。

合適的運動強度一般是建基於個人生理系統的承受能力，而常用於監測運動強度的方法包括以下幾項：

1. 最高心率 (HRmax) ── 使用年齡預計的最高心率= 220−年齡
2. 最大耗氧量 (VO2max) ── 通過運動測試計算或預測
3. 代謝等效 (MET) ── 1 MET = 3.5ml/kg/min
4. 自我感知勞累程度 (RPE) ── 6−20的自我評分量表

評分	自我感知勞累程度表
6	一點也不辛苦 Not exertion at all
7-8	極度輕鬆 Extremely light
9-10	非常輕鬆 Very light
11-12	輕鬆 Light
13-14	有點困難 Somewhat hard
15-16	困難 Hard (Heavy)
17-18	非常困難 Very hard
19	極度困難 Extremely hard
20	已盡最大努力 Maximal exertion

表1 自我感知勞累程度評分

最大耗氧量是一個心肺功能的指標，與運動表現有直接關係。研究顯示在進行穩定強度的運動時，氧氣消耗量與心率是有密切的關聯性，因此可以使用最高心率來計算個人化運動訓練的合適訓練心率區域。

計算個人化訓練區域的最簡單方法是使用潛在的最高心率計算：

心率區和自身感覺	訓練作用	適用於何種恢復
5 極度困難 90-100%	提高至最大運動表現	間隔性
4 困難 80-89%	提升最大表現能力	較短時間的鍛煉或間隔性
3 有點困難 70-79%	加強有氧運動能力	中等長度運動
2 輕鬆 60-69%	加強基本耐力及消脂	時間更長和經常重覆較短的鍛煉
1 很輕鬆 50-59%	有助於健康恢復	恢復和冷卻恢復

表2 運動訓練區域

有氧運動的訓練區域可按個人的VO2max或HRmax的百分比範圍而設定訓練強度。使用VO2max來計算運動強度是相當準確的。然而，在進行測試時需要使用特定的設備和方法及運動心率估計耗氧量。若然要使用耗氧量的比例來監測運動強度，在一般缺乏設備監測的情況下是難以進行的。因此，也會使用耗氧量與代謝等效的兌換公式或最高心率來計算合適的訓練區域。自我感知勞累程度 (RPE)[2]是一種以主觀指標來描述個人對於鍛鍊強度的感覺。因此，RPE也會被廣泛應用為運動強度的監測指標。它的優點在於不需要任何設備而RPE評分與心率監測方法有密切的相關性[3]，因此對監測訓練負荷非常有用。記錄這些信息與心率數據可以進一步了解個人化的訓練進度。

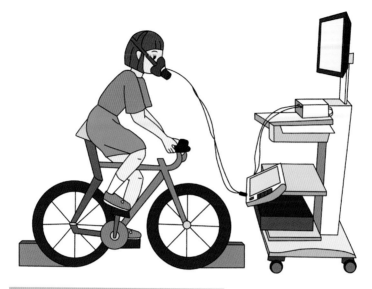

圖4 使用運動測試及測試設備計算耗氧量

監測運動強度的儀器

以前,通常只會在專業運動訓練學院才有合適的設備來進行運動監測,以掌握運動員的生理表現數據及減低因過度訓練而導致的長期疲勞和受傷風險。此外,在醫院中,物理治療師也會為正在接受康復訓練的病人進行監測,以跟進他們的運動耐力、身體活動水平及其他生理表徵的變化而調整治療方案。

心率是常用的運動監測方法,在1980年代,胸心跳帶已經面世,它是通過胸帶上感應器的微處理器記錄電訊號並分析心率,再透過大氣電波發送,將心率顯示於接收的手錶上。這個發明使運動監測更加方便。按手錶的功能,也可記錄整個鍛鍊過程中的心率變化以作分析。隨著科技的進步,該技術被進一步簡化為腕帶或智能手錶,使用一種稱為「光電容積脈搏波描記法」(photoplethysmography) 的技術便可以檢測覆蓋身體各部位的血流數據。由於使用簡便,價錢亦不太昂貴,利用這個技術來監測運動量便變得越來越普及。此外,監測手錶的功能亦不斷提升,備有追蹤運動功能,包括活動的種類 (如步行、跑步、騎單車、游泳等),亦可監測靜止狀態的時間和睡眠質素等訊息,並可將這些資料轉換為呼吸頻率、心率變異性、能量消耗等數據,以記錄運動時的生理反應或一般健康狀況變化。借助這項技術,個人可以實時精確地監測和確定訓練目標,以獲得最佳的訓練效果。

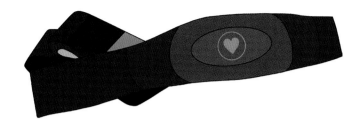

圖5 連結感應器的胸帶

跑步是全球最受歡迎的運動項目之一，不論專業或業餘運動員和很多男、女、老、幼都以它來訓練體能。通過帶有全球定位系統傳感器的智能手錶便能測量整個跑步過程，確定個人在每個時段的運動情況，亦可顯示個人在某段時間內跑了多少距離。它更可進一步提供其他如速度和加速度等重要資料。因為運動表現與這些數據成正比，如果在一段時間內跑速和加速度都有增加，這便意味著運動表現提升了。利用科技，信息可以實時、準確地向用戶提供反饋，以達致最佳的訓練效果。

除了檢視運動量，腕帶或智能手錶亦可監測身體活動及健康狀況的變化。我們的生理運作會隨著心率而改變，它會轉化為一個計分系統，提供個人健康狀況和恢復情況的資料，並以簡單的視覺效果顯示個人的體內平衡數據，包括運動健身、復原/壓力和睡眠等組成部分。

一旦收集了足夠的數據，就可以觀察到趨勢，然後便可以利用這些資料來計劃最適合個人的理想生活方式。為了最好地利用這些技術來幫助我們設計合適的運動訓練模式和更健康的生活，最關鍵還是要養成良好的習慣，並且以持之以恆的態度來訓練。

圖6 全球定位系統傳感器的智能手錶

呼吸系統疾病患者的合適運動

哮喘 (Asthma) 與慢性阻塞性肺病 (COPD) 都是常見的氣道阻塞性疾病。這一章會介紹這兩種疾病的病徵及適合患者的運動處方。

哮喘患者的運動處方

哮喘是一種可逆性的間歇氣道狹窄的呼吸疾病[4]，它的病因包括運動、氣候改變、空氣污染、煙、塵、由動物或花粉等過敏原而誘發的過敏性炎症而導致氣道收窄，並引起呼吸困難、氣促、咳嗽和氣喘。大概90%的患者會因運動而觸發哮喘症狀。在運動過程中，由於過度換氣而引起氣道內壁的溫度下降、水份流失或兩者同時出現，而誘發過敏性支氣管收縮[4]。因此，多數患者因為擔心進行體力活動時會令哮喘發作，便減少參與這些活動[5]。

肺泡中氣體陷閉

氣道平滑肌痙攣

氣道變窄

黏液增多

塵埃

病毒

空氣污染

動物毛髮

香煙

圖7 哮喘成因

然而，有不少研究證實合適的運動是安全和有必要的，並顯示定期運動不僅可以改善心肺功能，更可舒緩哮喘症狀和提升生活質素。在運動前，建議患者先服用氣管擴張劑之類的預防藥物，以減低運動對氣道的刺激，並進行大約15分鐘的熱身。運動後，進行15分鐘的緩和，以降低哮喘發作的機會[6]。

運動的成效會按其頻率、時間、強度及種類而改變。美國運動醫學會建議哮喘患者每星期進行20–60分鐘的大肌肉類型運動，例如步行、單車或游泳。患者可按自身狀況和對運動的適應能力而進行連續或間歇性運動[7]，以最大心率或RPE（13—有點困難）為指標將運動設定於中等強度。此外，該學會亦建議患者每星期做兩次力量訓練並於運動前後加入一些伸展動作。

有氧運動	
Frequency 運動頻率	每星期3-5次
Intensity 運動強度	中等強度
Time 運動時間	20-60分鐘（連續或間歇性） （可分段進行，但每段最少10分鐘）
Type 運動種類	大肌肉運動，例如步行、騎單車、游泳

表3　建議哮喘患者的運動設計[7]

按照處方定時服用所有哮喘藥物。

運動前先諮詢醫生及服用藥物以預防症狀。

準備好哮喘急救藥物以防運動中途的不時之需。

進行長時間運動前先做15分鐘熱身，運動後亦做15分鐘緩和。

如果未能有效控制哮喘症狀或當天有其他不適，則推遲運動。

在戶外運動前應參考天文台發報的空氣質素指數。
若空氣污染或花粉水平偏高，應盡量減少在室外工作或運動。

表4　哮喘患者的運動小貼士[8,9]

慢性阻塞性肺病患者的運動處方

慢性阻塞性肺病 (COPD) 是一種不可逆轉的呼吸道狹窄，常見始發於40歲以上人士。其病因與吸煙或遺傳性 α-1 抗三蛋白缺乏症有關。患者一般在用力或運動時會感到呼吸困難或氣喘，他們因此會減低身體活動甚至放棄做任何運動，最終導致體能下降、肌肉流失和影響心血管功能。因此，患者大多會選擇過一種靜態的生活，盡量減少社交活動，結果造成社交孤立[10]。

由於容易氣喘，患者的活動便會受限以致體能下降，而這些又會進一步加劇呼吸困難而形成了惡性循環[10]。一般COPD的康復方案是由多位跨醫療專業人士所組成的團隊共同設計和管理的。運動訓練是COPD康復方案中最重要的部分，能改善患者的肺功能、減輕症狀、增加體能耐力和改善他們的生活質素。

一般建議患者每星期進行3-5次運動，每次20-60分鐘。內容包括身體及四肢伸展，步行或踏單車等大肌肉運動，訓練四肢的肌肉力量，尤其是肩關節附近的肌肉，它們可以強化呼吸肌肉。對於有嚴重氣喘的患者訓練步行時可使用有滑輪的輔助架以支撐肩胛骨，或進行固定單車訓練時，身體可稍往前傾，這有助橫膈肌保持穹頂狀，改善肌肉長度/張力關係和提升輔助呼吸的肌肉工作效律，減輕氣喘的感覺。

按患者的氣喘情況及對運動的適應能力，可作連續或間歇性運動。強度可設定於中等。由於氣喘是限制運動的主因，除了使用最大心率外，也可配合使用自我感覺的氣短指數(0-10分)中的3-5分為參考指標[10]。對於在運動期間有血氧飽和度下降風險的患者來說，在踏單車時血氧下降的幅度一般會比步行時為低，因此可選擇單車為主要訓練項目[11]。如任何COPD患者伴有長期的低血氧症，必須有醫護人員檢查並處方合適的輔助氧氣，並按他們的建議在運動時使用輔助氧氣才可進行運動訓練。

有氧運動

Frequency 運動頻率：每星期3-5 次

Intensity 運動強度：中等強度 氣短指數（3-5分）

Time 運動時間：20-60分鐘 （連續性或間歇性)可分段進行，每段最少10分鐘

對於比較衰弱的患者，初期每段運動可以稍微縮短，而整套運動可按患者的適應而調整至30分鐘。

Type 運動種類: 大肌肉訓練，例如在平地上步行、跑步機上步行、固定單車

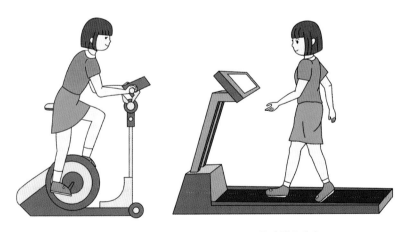

固定單車　　　　　　　　　　　跑步機上步行

表5　COPD患者的有氧運動建議[8,11]

上肢和下肢肌力訓練

Frequency 運動頻率：每星期2-3 次

Intensity 運動強度：1RM 的60-70%

Time 運動時間：在進行肌肉力量訓練時，每組10次，然後休息，每組之間休息時間少於2分鐘。當患者能進行3組運動，負重量可增加5%或按肌肉羣的訓練負重量提升0.5至5公斤。

在訓練上肢肌肉力量時，可配合呼吸。例如舉手時吸氣，放下手時呼氣。

Type 運動種類: 四頭肌、斜方肌、胸大肌、背闊肌等

表6 COPD患者的上肢和下肢肌力訓練建議[8,11]

按照處方服用所有藥物。

在進行運動訓練之前，應先吸入短效藥至少15分鐘，
並隨身攜帶藥物。

不要過度運動，呼吸困難時便要休息。

在戶外運動之前參考政府發報的空氣質素指數，若指數偏高時
應盡量減少在室外工作或運動。

在步行訓練時，可使用有滑輪的步行輔助架以支撐肩胛骨。
在進行固定單車訓練時，身體可稍往前傾，
使輔助呼吸的肌肉能更有效地工作，以減輕氣喘的感覺。

表7 COPD患者的運動小貼士[9]

資料來源：

1 McArdle, W. D., Katch, F. I., & Katch, V. L. (1996). Exercise Physiology. Energy, Nutrition, and Human Performance. (4th ed. ed.). Williams & Wilkins.

2 Borg, G. A. (1982). Psychophysical bases of perceived exertion. Med Sci Sports Exerc, 14(5), 377-381. https://www.ncbi.nlm.nih.gov/pubmed/7154893.

3 Noble, B. J., Borg, G. A., Jacobs, I., Ceci, R., & Kaiser, P. (1983). A category-ratio perceived exertion scale: relationship to blood and muscle lactates and heart rate. Med Sci Sports Exerc, 15(6), 523-528. https://www.ncbi.nlm.nih.gov/pubmed/6656563.

4 National Heart Lung and Blood Institute. (2007, 28/8/2007). National Asthma Education and Prevention Program. Expert Panel Report 3: Guidelines for the Diagnosis and Management of Asthma. Full report 2007. Retrieved 19/4/2021 from https://www.nhlbi.nih.gov/sites/default/files/media/docs/EPR-3_Asthma_Full_Report_2007.pdf.

5 Avallone, K. M., & McLeish, A. C. (2013). Asthma and aerobic exercise: a review of the empirical literature. J Asthma, 50(2), 109-116. https://doi.org/10.3109/02770903.2012.759963.

6 Del Giacco, S. R., Firinu, D., Bjermer, L., & Carlsen, K. H. (2015). Exercise and asthma: an overview. Eur Clin Respir J, 2, 27984. https://doi.org/10.3402/ecrj.v2.27984.

7 American College of Sports Medicine. (2021). Asthma - Your prescription for Health. Exercising with asthma. 2021. Retrieved 11/04/2021 from https://www.exerciseismedicine.org/support_page.php/asthma/.

8 American College of Sports Medicine. (2010). ACSM's guidelines for exercise testing and prescription (8th ed. ed.). Lippincott Williams & Wilkins.

9 Corbridge, S. J., & Nyenhuis, S. M. (2017). Promoting Physical Activity and Exercise in Patients With Asthma and Chronic Obstructive Pulmonary Disease. The Journal for Nurse Practitioners, 13(1), 41-46.

10 Singh, D., Agusti, A., Anzueto, A., Barnes, P. J., Bourbeau, J., Celli, B. R., Criner, G. J., Frith, P., Halpin, D. M. G., Han, M., Lopez Varela, M. V., Martinez, F., Montes de Oca, M., Papi, A., Pavord, I. D., Roche, N., Sin, D. D., Stockley, R., Vestbo, J., Wedzicha, J. A., & Vogelmeier, C. (2019). Global Strategy for the Diagnosis, Management, and Prevention of Chronic Obstructive Lung Disease: the GOLD science committee report 2019. Eur Respir J, 53(5). https://doi.org/10.1183/13993003.00164-2019.

11 Lung Foundation Australia. (2016). Pulmonary Rehabilitation Toolkit. Lung Foundation Australia,. Retrieved 16/4/2021 from https://pulmonaryrehab.com.au/.

鳴謝：

赫萬佳先生和郭穎旋女士為本章部分內容提供專業意見、翻譯及圖片後期製作。

4 如何為兒童選擇合適的運動

歐陽佩恩女士
香港理工大學康復治療科學系物理治療臨床導師

4 如何為兒童選擇
合適的運動

歐陽佩恩女士

運動對兒童的好處

運動對身體的好處多不勝數，除了可以增強心肺功能、促進血液循環、減低患心臟病、糖尿病、高血壓等慢性疾病的風險，亦可以幫助增強身體抵抗力，減少患病的機會，增強肌肉力量及關節的柔韌度，使身體更強壯、靈活而減低意外受傷的風險。運動更能幫助強化骨骼，預防骨質疏鬆，幫助消耗身體過多的熱量，維持適當體重和改善身型。

對於小朋友而言，運動更有另一層次的功效。因為小朋友的身體是在急速成長發育，他們的骨骼、肌肉、腦部也是正在發展中，運動在不同年齡階段對小朋友的發育有很大幫助。

在0至2歲的嬰幼兒期，他們正在學習認識及控制自己的身體和四肢，所謂「三翻、六坐、九扶籬」，他們的身體在嬰兒期已開始在活動中成長。直至一歲他們開始學習走路，通過身體的動作，神經細胞將資訊傳達到腦部，幼兒們透過身體的感覺去認識這個世界，腦部亦在這個時候迅速發展，肢體的每個動作也會刺激腦部的神經元生長，神經元一旦建立了又會幫助他們更精準地操控身體，大肌肉活動能力亦隨之而增加。

圖1 嬰幼兒正學習認識及控制自己的身體和四肢

幼童在2至6歲時正在建立各種基礎動作技能,包括穩定技能、移動技能、用具的基本操控和日常生活所需要的動作,如單腳企、跑步、雙腳跳、單腳跳、踏跳、拋、接、踢等。這些動作和技能往往是透過模仿成人的示範及重複練習而建立的。與此同時,他們的身體亦會建立起動作感知的意識,例如當成人將一個皮球拋到小朋友面前,他們要估算皮球的方向和速度,何時準備好雙手放在適當位置把球接住。球類操控技巧在這段時間是透過運動來發展的。至於平衡力、四肢協調和敏捷度等,亦是透過各種身體活動而建立起來的。

6至12歲是兒童發展體能的重要階段,這個時候他們會優化身體的各種基礎動作技能,例如,他們在幼兒時期已經學識了跑步,但在初小階段就會透過練習來優化跑步的姿勢、增加跑步的速度和敏捷度。又例如,他們在幼兒時期已學懂了基本的拋接技巧,但在小學階段,就會學習更高難度的球類操控技能,例如單手上手擲球、空中傳球、運球、控球等等。這些基礎動作技能均是他們學習各類運動的基石。他們亦是在這個階段開始掌握各類運動的專項技巧。

圖2　球類操控技巧在2-6歲幼童階段發展

至於到了12至18歲的青少年,他們的身體正在急速變化,運動就在這個時候有著特別重要的角色,幫助肌肉和骨骼生長,以準備進入成年期。

圖3　6至12歲兒童發展單手上手擲球等優化動作

除了身體的發展，小朋友的語言能力、認知和社交技巧也在成長中。在運動的過程中與同伴或長輩相處，可令小朋友發展語言溝通及社交技巧，建立友誼。學習不同運動項目的規則及背景亦是對他們的一種認知訓練。在參與運動的過程中，小朋友要學習整理好自己的裝備，從而建立自理能力。透過遵守各項運動的規則，小朋友學懂自律守規、尊重自己、尊重別人，也學到公平競賽，勝不驕，敗不餒這些更深層次的做人處事態度。

接受刻苦和有紀律的運動訓練能幫助小朋友鍛鍊意志、學習堅毅、建立勇於面對困難和接受挑戰的情操和培養他們的自信心。潛移默化地讓他們建立健康、自信的形象，對日後能持續正面成長有很大的幫助。

適合兒童的運動建議

在香港特區政府教育局於2017年的報告中，建議適合本地兒童參與的運動項目種類繁多，包括田徑、球類、體操、游泳及水上活動、舞蹈、一般體適能活動、戶外活動等等[1]。筆者建議家長在為小朋友選擇運動時，可以將運動分類為個人及團體項目；亦可以分為需要使用器材及徒手進行的類別，以便配對最適合自己子女的運動項目。

	個人運動例子		團體運動例子	
需要 使用器材	單車 平衡車 跳繩/ 花式跳繩 攀石 溜冰 滾軸溜冰	滑板 羽毛球 壁球 網球 乒乓球 劍擊 體操	足球 籃球 排球 手球	花式跳繩 曲棍球 壘球 欖球
不需要 或較少 使用器材	跑步 游泳 遠足	跆拳道 柔道	舞蹈	

表1 家長可為兒童選擇適合的個人或團體運動

在適合的場地進行相關活動對參與運動的兒童安全尤為重要，家長在選擇運動時亦應考慮這方面的因素。場地的考慮將會在下一章中詳述。

選擇適合兒童的運動

孩子的特質

每個小朋友的性格、特質和興趣也不同：有些比較好動、喜歡跑跑跳跳、沒時停；有些比較文靜、不喜歡戶外活動；有些喜歡與人相處、有些喜歡獨個兒安靜自處。這些性格都沒有對錯或好壞之分，只是人人不同，亦會隨著小朋友的年齡及學習經驗而改變。家長為小朋友選擇運動時，應先了解他們子女的性格特點並尊重他們的喜好。只要小孩子有興趣學習，他們才能領略運動所帶來的喜樂，願意繼續參與，為將來的健康人生打好基礎。

筆者認識一名就讀初小的男孩子，他活潑好動，喜歡戶外活動又喜愛與人交流，基本上各類戶外運動，例如足球、籃球、欖球、游泳、跑步、單車都是適合他的。家長在選擇過程中並沒有太多困難。另外一位初小男生，他比較文靜，不太喜歡與人相處。初時他的父母十分期望兒子能夠多點活動並學習與別人溝通，所以便安排他參加籃球班，但是孩子在過程中並不享受，更引起一些行為問題，很快便抗拒繼續參與，親子關係亦曾經一度緊張。經了解後，筆者建議這對家長無需急於強迫孩子參與團體活動，如果他們的目的是希望兒子能夠透過運動而強身健體、改善健康，那麼有很多運動都有這個好處，不必拘泥於傳統的足球、籃球、排球等項目，反而可先選擇如單車、攀石、溜冰等比較個人的運動；當孩子逐漸掌握該項運動的技巧，並建立了恆常的運動習慣，相信透過訓練會逐漸為他帶來性格上的改變。結果這位小朋友選擇了攀石，在過程中，他學習到如何掌控及協調身體的動作、大大提升了自己的解難能力和毅力，而他亦逐漸享受運動的樂趣。為了想了解更多關於攀石的知識，他開始與父母、教練、朋友討論有關攀石的經驗和技巧，性格亦比以前明顯開朗，後來因為他想增強上臂的力量及心肺功能以進一步提升攀石的表現，他更自發要求家長為他安排參與籃球班，家長因而感到十分驚喜。

圖4　讓兒童享受運動的樂趣，
他們會更願意主動參與

孩子在不同的成長階段可以有不同的選擇，較年幼時，身體操控能力未成熟，家長可先為兒童選擇不需用器材的運動項目，例如舞蹈、游泳、跆拳道等。待他們對身體和四肢的操控逐漸成熟，可以學習自行車、溜冰、花式跳繩等等；至於球類方面，可以先學習不需使用球拍的種類，例如足球、籃球、欖球，進而學習需要使用球拍的項目，例如羽毛球、乒乓球、網球等。

客觀條件

若要參與運動，時間、裝備和場地都是需要考慮的客觀因素。家長應按自身的家庭情況及負擔能力與小孩子一起選擇參與哪一項運動。

在裝備配置方面，家長應先考慮小朋友的體質和成長階段，才為他們預備合適和安全的裝備，讓他們在運動時既得到適當的保護又能發揮表現。

有一些項目需要特定的場地，例如：高爾夫球、越野單車、溜冰等。家長應按自己的負擔能力而選擇這些項目。除了租用場地的費用以外，亦須兼顧交通和接送的安排。

可持續發展的空間

相信家長們安排小朋友參與運動的其中一個最重要目的，便是希望他們在長大後能維持良好的生活模式、擁有健康的身體。家長們可以按小朋友的成長階段，讓他們嘗試不同的運動，以發掘他們的真正興趣和天份，在青少年期便讓子女投入專項運動，讓他們建立積極和持久的運動習慣。

為有特殊需要的兒童選擇運動

自閉症

對於患有自閉症的小朋友，他們的強項就是對重複動作的堅持。太多變化和需要與人合作的隊際項目可能會令他們的情緒緊張。游泳、乒乓球、溜冰是不錯的選擇，這些項目的共通點，就是要求他們在指定的活動範圍內做出達致完美的動作。

讀者可能會問，這些重複動作練習會不會加劇他們本身的問題？筆者的經驗是，兒童在接受運動訓練時，所需要學習的不只是單一的動作，而是一連串重複而又有變化的動作。期間他們需要專注練習，透過訓練令他們掌握到運動所需的相關技巧，練習和應用這些動作，有助他們在平日訓練及比賽時發揮出來。在相對指定的範圍作個人活動，對患有自閉症的兒童有更大的安全感，有助穩定情緒。學員在運動訓練後，情緒一般都會更平穩並更願意與人溝通；也因為運動上的成就，他們會顯得更有自信。其實在專項運動的訓練，當小孩將每一個動作都練習得滾瓜爛熟時，他們的腦袋就能騰出更多空間留意環境的細節，並在適當時發揮創意、造出變化，在比賽中奪得佳績。患有自閉症的兒童也是如此[2]。

過度活躍症及專注力不足

患有過度活躍症的小朋友會令人覺得他們好像有無限的精力。正因為他們精力太旺盛，運動就能為他們帶來好處，坊間俗稱的「放電」，就是他們所需的良藥。但由於患有過度活躍症的小朋友一般比較衝動及多言，如果參與有很多身體接觸機會的團體運動，例如足球、籃球等，會很容易與其他參加者發生爭執，並會因為社交等因素窒礙他們在運動上的表現。相反，研究顯示非團體性的帶氧運動對這些小朋友會更為適合，可以幫助他們提升執行能力，減少破壞性的行為，甚至會增加建設性的行為。正因如此，各類型的帶氧運動如游泳、跑步、踏單車等，都是合適的選擇。如小朋友能掌握這三項運動的技巧，家長不妨帶他們參加三項鐵人訓練，進一步提升他們的運動能力。當這些小朋友的活動需要被滿足後，他們就能在其他方面更加專注，有助提升學習動機和效率。

圖5　患有過度活躍症的兒童精力旺盛，較易與其他參加者發生爭執

肢體障礙

由於肢體障礙的層面比較闊，為了能夠維持公平競賽，國際殘疾人奧林匹克委員會和不同運動協會均有為殘疾人士訂立級別鑑定和分組比賽的機制。例如下肢癱瘓人士與上臂截肢人士所面對的功能障礙有很大分別，透過級別鑑定，他們就會被評定至不同級別，並分組作賽。在各個比賽項目中，場地、器材和規則也會因應運動員的殘障級別而作調整，務求令所有運動員都能發揮他們身體的最佳功能。

千萬不要以為患有肢體障礙的兒童就不需要或不能夠做運動。其實家長可以按小朋友的體能及興趣，為他們選擇合適的運動；例如田徑、游泳、羽毛球、乒乓球、划艇、劍擊、硬地滾球等等。

香港傷殘人士體育協會定期為患有不同程度肢體殘障的朋友開辦各項運動的訓練班，並培訓精英運動員代表中國香港參加國際比賽，家長不妨留意他們網站的最新消息 (https://www.hksapd.org/home)。家長也可以徵詢專業教練或物理治療師的意見，為兒童安排合適的運動。

視力障礙

患有視力障礙的小朋友雖然視力受阻，但仍無損他們參與運動的機會。在國際上，有視障人士的足球比賽，他們是靠聆聽裝有發聲功能的足球位置而進行練習和比賽。視障人士也可以參加游泳活動，他們是透過觸覺和聽覺去學習游泳的動作，在練習及比賽時，教練會站在池的盡頭，並在他們臨近池邊時以軟棒輕觸他們的頭部，提示他們準備轉身並避免撞向池邊。同樣地，國際殘疾人游泳總會有為視障人士進行級別鑑證的機制，將不同程度視力受損的運動員分組比賽。在香港，香港盲人體育總會亦有為視障人士舉辦保齡球訓練班、空手道訓練班、馬拉松訓練班等。

聽覺障礙

聽覺有障礙的小朋友由於體能及視覺均沒有受損，他們基本上能參加各類型的體育活動，家長可按照小朋友的喜好，帶他們進行各類體育活動，只是要留意溝通的方式便可以了。至於國際比賽方面，聾人體育項目並沒有納入國際殘疾人奧林匹克委員會，而是以世界聾人運動會名義進行。

讓小朋友建立運動習慣

其實要小朋友建立恆常做運動的習慣，最重要是父母建立良好的榜樣。根據體能活動金字塔的概念，在日常生活中應該多活動，例如訓練小朋友每天睡前把玩具收拾好，也要他們參與做家務、帶他們到戶外散步和去遊樂場玩耍。另外，父母最好可以與小朋友一起每星期進行三至五次，每次最少20分鐘的中等強度帶氧運動，例如游泳、跑步、踏單車或其他康樂活動。至於肌力及柔韌度訓練，則建議每星期進行兩至三次 (MU Extension, University of Missouri)[3]。家長應該以身作則，減少看電視或者使用電子屏幕的時間，避免長時間坐著不動，孩子看到家長身體力行的榜樣，自然會多活動並建立健康的生活習慣。

在香港，很多小朋友也有參與定期的運動專項訓練，這當然是一個讓孩子建立恆常運動習慣的好方法。然而，如之前提及，最重要的是孩子喜歡參與該項運動，而不是被父母強迫進行，要讓孩子享受運動的過程，這樣孩子才會在長大後繼續在運動方面發展。

至於參與專項運動訓練的小朋友，他們經過基礎訓練，掌握一定的技巧後，有很多機會可以參加比賽，一展身手。比賽的過程對小朋友來說是很寶貴的經驗，在練習的過程中經歷失敗和進步，而在比賽場上的得與失，更能讓他們學習人生必須面對的一課。比賽的過程往往是鍛鍊孩子堅毅和奮鬥的好機會；也能讓他們體驗與教練和隊友互相支持、互相鼓勵，建立合作精神的寶貴一課。但家長切勿揠苗助長，更加不要迫孩子過度操練，導致身體受傷或勞損。希望各位家長能與小朋友一起選擇到最適合的運動。

資料來源:

1　香港特別行政區教育局(2017)體育學習領域課程指引(小一至中六). https://www.edb.gov.hk/attachment/tc/curriculum-development/kla/pe/curriculum-doc/PEKLACG_c.pdf

2　Lemov, D., Woolway, E., Yezzi, K. (2012). Practice Perfect: 42 Rules for Getting Better at Getting Better. Somerset: Jossey-Bass. https://ebookcentral.proquest.com/lib/polyu-ebooks/reader.action?docID=848513

3　MU Extension. University of Missouri. MyActivity Pyramid. Retrieved April 10, 2021, from https://extension.missouri.edu/publications/n386

5 孕婦及
產後運動

馮潔玉女士

香港註冊物理治療師

5 孕婦及產後運動

馮潔玉女士

妊娠期間的身體轉變

懷孕生產是女性的天職，令人類得以繁衍後代。婦女從懷孕的一刻開始，經過40周的妊娠期到嬰兒出生之後，無論在體型、生理運作或精神情緒各方面都經歷了既複雜又巨大的改變。這些改變很多都是由於體內的荷爾蒙變化所導致的。若了解妊娠婦女的內分泌變化，便有助她們明白為甚麼會發生身體和情緒的改變。

妊娠婦女的內分泌系統

妊娠期最重要的荷爾蒙包括雌激素 (oestrogen) 和孕激素，又稱「黃體酮」或「助孕酮」(progesterone)，它們對保存胎兒和維持穩定的妊娠有關鍵作用。兩者的水平都會隨著懷孕過程而逐漸增加，這與另一種名叫「鬆弛素」(relaxin) 的激素在懷孕早期達到最高水平然後在生產後降低有關。

雌激素、孕激素和鬆弛素一樣，從黃體開始產生。雌激素和孕激素在嬰兒出生之日達到頂峰。雌激素具有舒張血管的作用，在準備子宮收縮時增加血液流向子宮胎盤。受雌激素的影響，孕婦很大機會出現水腫情況。孕激素防止子宮過早收縮，降低子宮和膀肛肌肉張力及增加脂肪的儲存。鬆弛素則在妊娠首三個月增加，具有很強的血管擴張作用，並能鬆弛骨盆底部的肌肉。

生殖系統

在懷孕期間，內生殖道和整個生殖系統都會產生變化，以容納逐漸成長和發育中的胎兒。

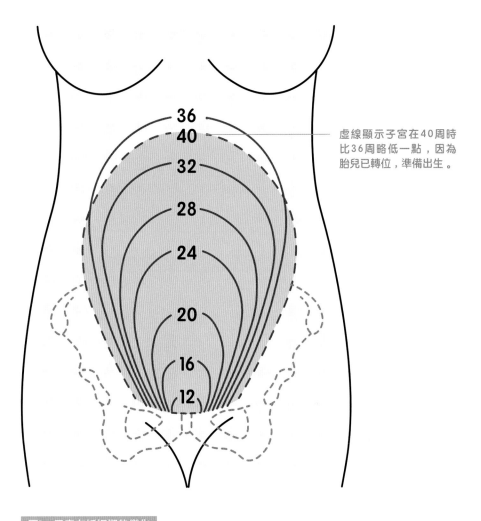

虛線顯示子宮在40周時
比36周略低一點，因為
胎兒已轉位，準備出生。

子宮：隨著妊娠的進展，子宮會增大至正常體積的五倍，重量會從最初的50毫克增加
　　　到1,000毫克。

宮頸：在妊娠後期至分娩前，隨著子宮收縮的次數增加，子宮頸會逐漸軟化。

陰道：在懷孕期間，陰道的血液供應會增加，顏色亦會從粉紅變為紫色，並且在妊娠
　　　中期變得更有彈性。

肌肉骨骼

脊柱姿勢

隨著懷孕周期的增加，孕婦的生理改變和胎兒的發育，令體重上升，加上脊柱和骨盆的整體平衡發生變化，導致身體重心向前傾，這便加重了腹肌及背肌的負擔。此外，乳房變大變重也會令肩膀和胸椎向後移，使骨盆前傾和頸椎前凸。這些變化在分娩後8周內仍然可能存在。

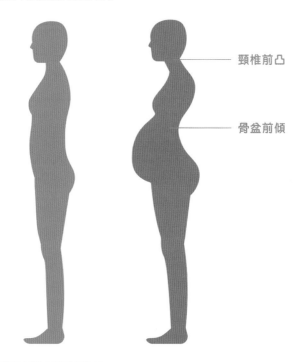

頸椎前凸

骨盆前傾

圖2　妊娠期骨盆前傾和頸椎前凸

關節韌帶

懷孕期間內分泌系統的變化會令關節之間的韌帶鬆弛，影響脊椎骨、骶骼髂骨關節和恥骨聯合的穩定性而導致肩、頸、背和恥骨聯合出現疼痛。韌帶鬆弛可能會持續六個月。脊柱和骨盆關節的力學改變可能會增加恥骨聯合的向下和向前旋轉幅度。正常恥骨聯合間隙為4-5mm，在懷孕期間平均增加3mm。通常骨盆關節鬆弛會於妊娠第10周左右開始[1]。

肌肉拉長

懷孕期間子宮增大會導致腹肌張拉，加上骨盆肌肉張力下降，兩者會減低行走時骨盆的穩定性而令孕婦感到恥骨聯合疼痛。

心臟運作

在懷孕初期，心臟輸出量會對血循環的需求增加，並在懷孕晚期達到峰值，通常比基線高出30-50％。孕婦心率增加屬正常現象，但通常不超過100次/分鐘。在妊娠首三個月，收縮壓和舒張壓會下降10-15 mm Hg，之後便會恢復到正常基線。所有這些心血管變化，都會令孕婦的運動耐力下降和間中有頭暈眼花的感覺[2]。

呼吸系統

由於子宮增大，橫膈膜被推高約4 cm；連接肋骨的韌帶在懷孕期間會變得鬆軟，令肋下胸圍增加5-7cm。這些改變都會導致總肺容量減少，但懷孕會令孕婦的耗氧量增加30％，因此氣喘和呼吸困難在孕婦中很常見[3]。

胃腸消化系統

黃體酮引起胃腸動力減慢並降低食道括約肌的張力，導致胃內壓升高和食道反流。噁心和嘔吐，通常被稱為「晨吐」，是懷孕最常見的胃腸道症狀之一。它從懷孕的4至8周開始，維持到14至16周才會消退。

泌尿系統

由於孕婦會較難排走體內的鈉，因此她們很容易出現水腫症狀。準媽媽體內的黃體素增加會令血管擴張，導致水份積聚在下半身。在懷孕後期會有尿頻，甚至尿失禁的情況出現。

營養方面

蛋白質和碳水化合物代謝都會因懷孕而受到影響。每一公斤多餘的蛋白質沉積，一半會流入胎兒和胎盤，另一半則流入子宮收縮蛋白、乳腺組織、血漿蛋白和血紅蛋白。由於胎兒的生長和脂肪沉積增加了對營養的需求，孕婦便需要攝取更多熱量。一般在懷孕期間，媽媽的體重會增加20至30磅（9.1到13.6千克）[4]。

圖3　胎兒的生長增加孕婦攝取熱量，令她們在懷孕期間增磅

懷孕期間可以運動嗎？

婦女在懷孕期間和產後配合運動鍛鍊能有以下的益處：

1. 降低出現妊娠毒血症、高血壓、糖尿病、體重過度增加、分娩併發症和產後抑鬱的風險
2. 減少新生兒出現併發症或體重過輕的機會

運動與心臟和呼吸健康

懷孕時心臟和呼吸系統產生的變化通常從妊娠第五周開始，一直持續到分娩後一年左右。其間媽媽心臟的血輸出量會增加達50%，氧氣消耗量也會增加，以供應胎兒的氧氣需求。因此孕婦有必要保持，甚至提高自身的運動耐力以應付妊娠的生理負荷。

運動與心理健康

懷孕可能會影響情緒，許多孕婦甚至會出現產前抑鬱。有研究估計懷孕期間抑鬱症的患病率在10%至20%之間[5]。由於運動能對身體帶來許多積極影響，例如體重控制，締造更美好的身段和建立自信，改善睡眠質素以及增加能量水平等，婦女在懷孕時若保持運動會更容易令自己心情放鬆，有效應對懷孕所帶來的情緒和生理壓力。運動也被證實可有效治療產前抑鬱[6]。

防治腰背痛

因為身體重心的改變和腰椎前凸幅度增加，有50%的孕婦會出現腰痛。一個有針對性的妊娠運動計劃和腰部運動可以幫助孕婦減輕腰背疼痛程度[7,8]，甚至減少孕婦出現腰背痛的機會。

幫助分娩過程

運動能影響子宮的收縮力和激素變化。因此，懷孕期間保持運動可以減少分娩時的痛楚，縮短分娩時間，也能降低剖腹生產的手術風險[9]。

預防小便失禁

強化訓練骨盆底肌肉有助預防和減少尿失禁症狀出現。骨盆底肌肉在懷孕和分娩期間承受不少額外重擔。據估計，75%的母親在日後生活中會因為曾經懷孕生產而出現骨盆底肌肉鬆弛問題。其中有25-40%的女性不懂得如何鍛鍊這些肌肉和沒有建立要收縮陰部肌肉的意識，因而導致失禁現象。

甚麼是骨盆底肌?

它是一組位於恥骨至尾椎骨之間的肌肉。主要是承托下盤的器官,包括:膀胱、子宮和直腸。而尿道、陰道和肛門都是被骨盆底肌肉圍繞著,以控制大小便,避免失禁。

隨著胎兒的成長會增加骨盆底壓力,加上周邊的韌帶鬆弛,骨盆底肌肉便會變得無力和拉長而出現功能障礙。這種現象可以持續到產後五個月,如餵哺母乳時間便會更長[10]。一旦骨盆底功能出現障礙可引至大小便失禁、器官脫垂、局部疼痛和性交疼痛。它與婦女於生產後出現的腰背痛和骨盆痛亦有關連[11]。

發生骨盆底肌肉功能障礙的危險因素包括[12]:

1. 陰道分娩併發症
2. 嬰兒出生時體重高於4kg
3. 生產超過三胎
4. 生產雙胞或多胞胎
5. 慢性便秘
6. 高齡產婦

骨盆底肌肉訓練的益處:

1. 研究已證實訓練骨盆底肌肉,可使產前和產後尿失禁的風險分別降低50%和35%[12]。
2. 鍛鍊骨盆底肌肉還有助增強身體軀幹核心肌肉力量,有大量證據顯示骨盆底和核心肌肉可以協同工作。當收縮骨盆底,就好像忍小便的動作,同時把整個陰部輕輕向上抬起時,核心肌肉也會一起收縮。這能令身軀獲得更好的核心/軀幹支撐,以至緩解下腰痛和骨盆部位疼痛。

骨盆底肌肉運動

英國國家健康暨社會照顧卓越研究院 (National Institute for Health and Care Excellence) 的指南建議在懷孕第10周開始訓練骨盆底肌肉,並在整個懷孕期和產後每天繼續練習[13]。部分孕婦認為剖腹生產便不會影響骨盆底,所以便無需要做這些運動,但這是不正確的。無論自然或剖腹分娩都應早點開始骨盆底肌肉訓練。

懷孕期間的運動

懷孕時應避免進行彈跳和下蹲運動。妊娠16周後便要避免做仰臥姿勢的運動，以防主動脈腔受壓。運動要有節制，最好在疲勞出現之前就停止。建議沒有運動習慣的女性要到懷孕13周以上，才開始以循序漸進的方式來鍛鍊身體。

絕對運動禁忌:

1. 胎膜破裂
2. 有早產危機
3. 不明原因的陰道出血
4. 前置胎盤先兆子癇前症
5. 子宮頸問題
6. 宮內生長受限
7. 高次多胎妊娠（例如雙胞胎、三胞胎等）
8. 不受控制的高血壓、1型或2型糖尿病或甲狀腺疾病
9. 其他嚴重的心血管、呼吸系統疾病

一般運動禁忌:

1. 反覆流產
2. 妊娠高血壓
3. 自發早產史
4. 輕度/中度心血管或呼吸系統疾病
5. 症狀性貧血
6. 營養不良
7. 飲食失調
8. 第28周後雙胎妊娠

所有孕婦如遇到腹痛、陰道出血、呼吸急促、頭暈、持續劇烈頭痛、心跳過速、腰盆疼痛等情況，便應立即停止運動並尋求醫生的建議。

美國婦產科學院[14]建議在為孕婦開出運動計劃之前，應對她們的總體健康及醫療風險進行篩查。在沒有運動禁忌的情況下，應鼓勵孕婦進行有規律的中等強度運動，即是每周進行30分鐘或更長的中等強度鍛鍊。中等強度活動的定義是能量需求為3-5個代謝當量 (METS) 的活動。對於大多數健康成年人來說，這相當於以4 km/小時的速度快步走，或者自我報告的感知勞累量表 (Borg Scale) 的評分為12-13 (這是有些困難的)。

適當補充水份和熱量是非常重要的。在妊娠三個月後的休息和運動期間，應盡量避免仰臥姿勢以防止阻礙靜脈回流。亦應避免長時間的靜止站立，因為這樣會導致心臟輸出量下降。

運動次數建議

頻率：有氧運動每周3天或以上，阻力運動每周2-3天，而且每次應相隔最少一天。

強度：有氧運動的中等強度 (6-20 Borg等級為12-13)，阻力運動應進行至不高於中度疲勞 (8-10次或12-15次)。從低重量開始，多次重複。

時間：30分鐘的中等強度有氧運動，針對主要肌肉羣的2-3組阻力練習 (初學者應從1組開始並逐步進行)。

類型：最理想是以連續和有節奏方式進行大肌肉組羣的運動，例如散步、遠足、緩步跑、有氧舞蹈、游泳、騎自行車、划船 (在有增加胎兒墜落風險的活動時應格外小心)。

產後身體可能出現的問題

1.　韌帶的彈性在分娩後4至5個月仍會比懷孕前大

2.　腹肌伸長和兩條腹直肌之間的分離會增加，被稱為「腹直性腹瀉」

3.　骨盆底肌肉力量比懷孕期間下降更多

4.　尿失禁

5.　生殖器隆起並伸入陰道或壓在陰道壁上

6.　會陰肌肉較弱

7.　骨盆底神經感覺或控制失常

8.　大便失禁

9.　四肢，尤其是腳和腳踝腫脹

10.　體重過度增加

11.　下腰背痛

大多數婦女在嬰兒出生一段時間後仍未恢復懷孕前的身體狀態。產後鍛鍊能有助改善媽媽的情緒和心肺健康，加促減輕體重、緩解產後抑鬱和焦慮。

世界衞生組織的體育鍛鍊指南[15]建議，年齡在18至64歲之間的成年人每星期至少進行75分鐘的劇烈有氧運動，或150分鐘的中等強度有氧運動，及兩天或以上的肌肉鍛鍊，但建議產後婦女最好先尋求醫生的意見才開始全身肌肉的鍛鍊。

產後應立即進行骨盆底肌肉運動，以恢復肌肉張力和功能及減少可能發生的尿失禁。至於其他運動，應嘗試從簡單的鍛鍊開始，以助加強包括腹部和背部的大肌肉彈性和力量。初期只限於非彈跳運動，隨後才逐漸增加中等強度的運動。即使只是運動10分鐘也會對身體有益處。如果在懷孕前有劇烈運動習慣，或者是運動員，則可以更快進行劇烈運動。但當感到疼痛時便須立刻停止。

力量訓練

產後若沒有任何併發症,強化肌肉訓練可以在約6周開始。最初應避免引起增加內腹腔壓力的運動。腹部肌羣主要分為深層和外層肌肉。要先強化深層肌羣,這樣可以減輕背部負擔。當深層腹肌強化了之後,就可以開始鍛鍊腹部外層肌肉。例如從地板上向上舉起重物,或進行與仰臥起坐類似的鍛鍊方式。但當進行一些對肌肉力量有較高要求,例如深蹲和舉重時就應留意使用合適的重量和動作不可太急速,以避免腹腔壓力增加太多。

帶氧運動

產後可以立即開始步行運動,或其他如急步行或行山(但要選擇較平坦和低難度的路線)之類的帶氧運動。如果曾經有或仍然感到骨盆疼痛或恥骨聯合痛,則不應該嘗試騎單車。惡露停止後即可開始游泳,但最初應避免蛙泳以減輕骨盆勞損。

因為心臟和呼吸系統大約需要兩個月多月才可恢復到正常水平,所以帶衝擊性的運動應至少延遲到產後3個月才開始。

運動次數

婦女懷孕後,建議每周至少進行150分鐘的中等強度有氧運動。可以將150分鐘分為5天的30分鐘鍛鍊或每天三節,每節10分鐘的小鍛鍊。每周還應進行兩次力量訓練。這個運動量跟一般正常成年人的建議運動量十分相似。

注意若有以下情況便要停止運動,並諮詢醫生或物理治療師:
1. 疲勞加劇
2. 肌肉酸痛
3. 產後出血,惡露顏色改變、流量增加或停止後又再次出現
4. 陰道感覺沉重/發硬
5. 腹部隆起或運動之後有任何不適
6. 骨盆疼痛(在前,後或側面)或下背部疼痛
7. 產後超過8周仍持續出血

資料來源:

1　Cherni Y, Desseauve D, Decatoire A, Veit-Rubinc N, Begon M, Pierre F, Fradet L. Evaluation of ligament laxity during pregnancy. Journal of gynecology obstetrics and human reproduction. 2019 May 1;48(5):351-7.

2　Sanghavi M, Rutherford JD. Cardiovascular physiology of pregnancy. Circulation. 2014 Sep 16;130(12):1003-8.

3　Kohlhepp LM, Hollerich G, Vo L, Hofmann-Kiefer K, Rehm M, Louwen F, Zacharowski K, Weber CF. Physiological changes during pregnancy. Der Anaesthesist. 2018 May;67(5):383-96.

4　Forbes LE, Graham JE, Berglund C, Bell RC. Dietary change during pregnancy and women's reasons for change. Nutrients. 2018 Aug;10(8):1032.

5　Bennett HA, Einarson A, Taddio A, Koren G, Einarson TR. Prevalence of depression during pregnancy: systematic review. Obstetrics & Gynecology. 2004 Apr 1;103(4):698-709.

6　El-Rafie, M. M., Khafagy, G. M., & Gamal, M. G. (2016). Effect of aerobic exercise during pregnancy on antenatal depression. International journal of women's health, 8, 53-7. doi:10.2147/IJWH.S94112.

7　Garshasbi A, Faghih Zadeh S. The effect of exercise on the intensity of low back pain in pregnant women. International Journal of Gynecology & Obstetrics. 2005 Mar 1;88(3):271-5.

8　Elden H, Ladfors L, Olsen MF, Ostgaard HC, Hagberg H. Effects of acupuncture and stabilising exercises as adjunct to standard treatment in pregnant women with pelvic girdle pain: randomised single blind controlled trial. Bmj. 2005 Mar 31;330(7494):761.

9　Tinloy J, Chuang CH, Zhu J, Pauli J, Kraschnewski JL, Kjerulff KH. Exercise during pregnancy and risk of late preterm birth, cesarean delivery, and hospitalizations. Women's Health Issues. 2014 Jan 1;24(1):e99-104.

10　Gabbe D.G. 2012. Obstetrics: normal and problem pregnancies. 6th edition. Saunders.

11　Pool Goudzwaard A., et al. 2004. Clin Biomechanics. 19: 564-571.

12　Lee D.G. et al. 2008. J Bodywork and Movement Ther. 12: 333-348.

13　Nice Guideline (CG37), 2015.

14　American College of Obstetricians and Gynecologists. Physical activity and exercise during pregnancy and the postpartum period. Committee Opinion No. 650. Obstet Gynecol. 2015;126(6):e135-142.

15　World Health Organization. Global Recommendations on Physical Activity for Health. Geneva, Switzerland: 2010.

6 老人防跌

曾偉男教授

香港都會大學護理及健康學院副院長暨物理治療學系教授

6 老人防跌

曾偉男教授

香港人口老齡化情況

全球現今約有1.25億人的年齡為80歲或以上。世界衞生組織估計到了2050年,全球80歲或以上的人口約為4.34億,僅中國就將有近1.2億人在這個年齡層[1]。香港的人口亦正步向老化,預計未來情況將愈趨明顯。據推算到了2040年,香港人口會約有8,213,200,而當中有接近三分之一是65歲或以上的長者[2]。

長者跌倒及其影響

跌倒是長者生命和健康的大敵。統計顯示有三分之一年齡65歲或以上的長者,平均每年跌倒一次或以上,而跌倒出現率在65歲以後更會逐漸上升,有一半80歲或以上的人士每年至少跌倒一次。

長者跌倒的後果可大可小,輕則皮外傷,但也可造成心理影響,害怕外出;重則骨折或頭部受傷。因跌倒導致髖部骨折而要住院的年長人士中,有三分之一會在一年內過世。跌倒不僅影響個人的生活質量,更影響照料者及其家庭。

引致長者跌倒的成因

引致長者跌倒的成因相當複雜,大致可分為內在及外在兩個因素,而外在因素包括環境及正在執行任務的複雜性。

讓我們先談環境及任務因素,長者經常會使用浴室/廁所,但它們一般也是較為濕滑及多雜物的地方;另外凹凸不平或鬆軟的地面,都容易令長者跌倒。光視陰暗的環境,如樓梯級與級之間的視覺對比不足,也容易令長者跌倒。一邊走路,一邊與人交談或使用電話;晚上起床如廁等任務,也會增加跌倒風險。另外,長者適應新環境的能力較弱,在身處不熟悉的地方或使用不熟悉的裝置時,會有較大的跌倒風險,例如有些長者會在不同子女家中輪流居住,這也會出現較高的跌倒風險。

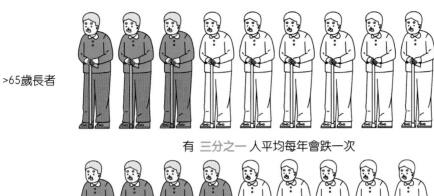

>65歲長者

有 三分之一 人平均每年會跌一次

>80歲長者

有 二分之一 人平均每年會跌一次

圖1 長者跌倒出現率

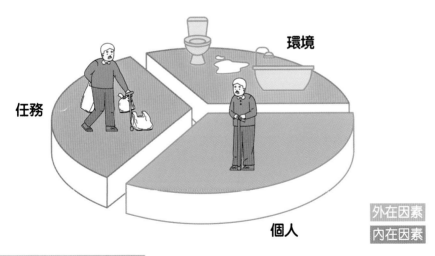

環境

任務

個人

外在因素

內在因素

圖2 長者跌倒的內在和外在因素

至於內在原因則有研究[3]分析了以下多個跌倒風險因素和排列了它們的重要性:

程度	風險因素	相對風險比例
1	肌肉乏力	4.4
2	重複跌倒	3.0
3	步態障礙	2.9
4	平衡力不足	2.9
5	需要輔助工具	2.6
6	視力受損	2.5
7	關節炎	2.4
8	日常活動	2.3
9	抑鬱症	2.2
10	認知能力不足	1.8
11	80歲或以上	1.7

表1 長者跌倒風險因素和重要性

平衡控制

平衡力不足是一個主要的風險因素。近年有關平衡力的研究大大豐富了我們對它的認識，讓我們在預防長者跌倒及計劃康復訓練有很大幫助。平衡控制基本上包括了感官及運動元素，感官分別是本體感覺、視覺及前庭；感覺信息經過中樞神經系統處理後，再由姿勢及眼睛肌肉的協調便能達致控制身體平衡。

平衡控制和衰老

隨著年紀增長，控制平衡的機能便會下降。例如長者會出現關節的本體感覺遲緩；視力的深度感知和對比敏感度降低；前庭感覺減少；肌肉乏力等等。研究發現，膝和踝關節肌肉乏力與跌倒有直接關係。當面對感覺信息缺乏或信息有衝突時，長者的中樞神經系統未必能即時處理，這便會影響平衡控制。

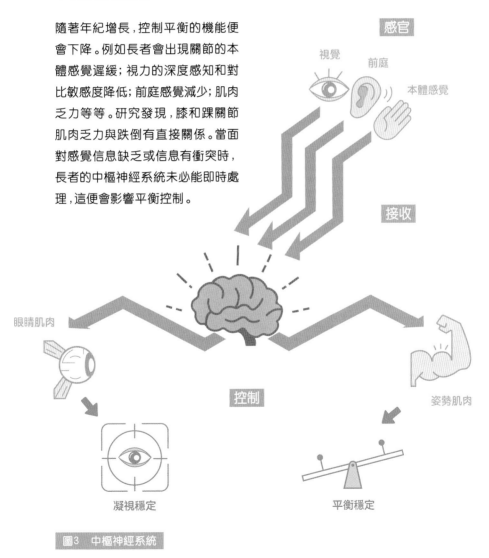

圖3　中樞神經系統

平衡控制的測量

測量平衡控制能力的方法有很多,每種都有其優點及缺點,至於那一個測試合適長者,可向醫生或物理治療師查詢。本章介紹兩個簡單的測試方法,讓讀者對平衡控制有多點了解。

(一) 自評跌倒關注程度量表

[Falls Efficacy Scale International – FES-I(Ch)][4]

自評跌倒關注程度量表(FES-I)是主要評估及量化對跌倒的恐懼或跌倒的關注程度。它是一份由16條問題組成的問卷,調查長者在日常活動中,對跌倒的擔憂程度而作出評分。答案1分代表「不關注」,4分則代表「極度關注」。將每個項目的答案分數相加便得出整體評分,分數越高便代表越擔憂跌倒。

我們現在要問一些關於你關注自身可能跌倒的問題。以下每項活動,請想像若您做這個活動的時候,關注自己會因此跌倒的程度。若您現在沒有做這項活動(如有人替您買菜),請想像若您現在要做這項活動,關注跌倒的程度。

	不關注			極度關注
	1	2	3	4
家居清潔	☐	☐	☐	☐
穿脫衣服	☐	☐	☐	☐
煮飯	☐	☐	☐	☐
洗澡、淋浴	☐	☐	☐	☐
買東西、購物	☐	☐	☐	☐
從椅子上站起來/坐下	☐	☐	☐	☐
上/落樓梯	☐	☐	☐	☐
在家附近行走	☐	☐	☐	☐
拿高過頭頂/撿地上的東西	☐	☐	☐	☐
趕接電話	☐	☐	☐	☐
走在濕滑的地面上	☐	☐	☐	☐
拜訪親友	☐	☐	☐	☐
在人很擠的地方走	☐	☐	☐	☐
走在崎嶇不平的路上（保養不善或沒鋪砌之路面）	☐	☐	☐	☐
上/落斜坡	☐	☐	☐	☐
外出參加活動，如往活動中心、教會	☐	☐	☐	☐

表2　自身跌倒關注程度量表

（二）跌倒危險因子評估

[Physiological Profile Assessment][5]

跌倒危險因子評估，是透過測量多次跌倒的因子，以評估長者的跌倒風險。如上文所述，隨著年齡的增長，視力、肌肉力量、本體感覺和前庭功能就會下降，因而影響平衡能力和增加跌倒的風險。其評估包括以下五方面：

A. 視覺

使用標準視力表，色差辨別圖表及相對距離儀器。

B. 下肢感覺

本體感覺測量眼睛閉上時雙腳的配對能力。

C. 肌力

使用測量器量度膝部肌肉力量。

D. 反應能力

手反應會於坐著時計錄手觸碰按鈕之速度。

E. 平衡能力

靜態平衡測試站立在地面或海綿並眼睛張開或閉上時的擺動程度。

圖4　跌倒危險因子評估

防跌運動的原則及方法

研究發現,若要降低長者跌倒的發生率,每周至少要進行3個小時的鍛鍊[6],最佳鍛鍊頻率是每周3次[7],而總鍛鍊時數要達到40個小時才會見效。

為了達到建議的40小時防跌訓練,並結合每周3次,每次1-1.5小時的頻率,整個鍛鍊周數便要12周。即使完成後也不代表一勞永逸,日後仍要勤加鍛鍊才可保持平衡力。

運動的選擇

在多元規劃運動,包括平衡、肌肉力量、耐力和柔韌性,建議至少有三分之一的時間專注於平衡訓練。

運動時應注意事項:
* 運動不應過量或過劇
* 運動前、後要做適量的熱身及伸展運動
* 選擇須依據個人的能力和興趣,並遵從循序漸進的原則
* 要注意安全及穿著合適的衣服鞋物
* 身體盡量保持良好姿勢

如有任何疑問,應向醫生或物理治療師查詢。

肌肉鍛鍊（每組運動做5次）

小腿後跟肌肉

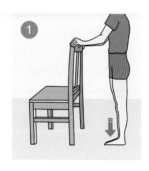

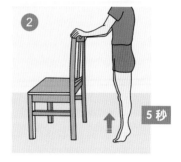

5 秒

站立，手扶椅背。

慢慢把腳跟提起離地，以腳趾站立，
維時五秒，然後腳踭著地。

足踝外翻肌

坐或臥，把橡筋帶一端繫於腳掌，把另一腳掌交叉放於其上。

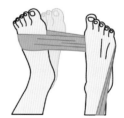

將橡筋帶繞過在上之腳板，
手持另一端拉緊。

將腳掌作外翻動作。

足踝內翻肌

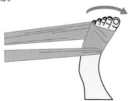

坐或臥，一手持橡筋帶
一端，將其由外至內繞
過一邊腳掌。

將腳掌作內翻動作。

肌肉鍛鍊 (每組運動做5次)

腳掌深層肌肉

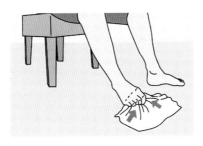

1 坐在椅上，雙腳踏著一條
　毛巾，腳趾抓緊毛巾。

2 或以波子代替毛巾放在地上，
　然後用腳趾夾起。

股四頭肌 (躺臥訓練)

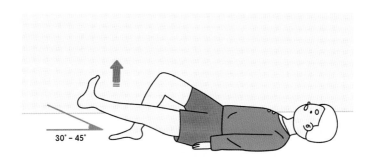

30° – 45°

1 仰臥姿勢，直腿抬高至
　30° – 45°並維持五秒。

2 做這動作時膝部應保持
　伸直並足踝向前屈。

3 小腿可加上沙包以
　增加訓練效果。

股四頭肌（坐著訓練）

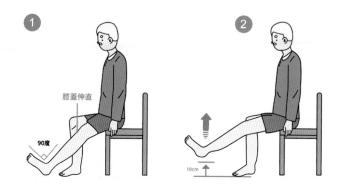

坐在椅子上，把足踝屈起，一腿伸直使足踝離地，維持五秒。

髖外展肌

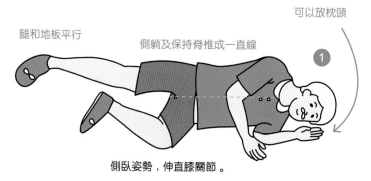

側臥姿勢，伸直膝關節。

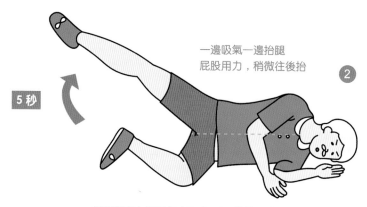

慢慢提高上腿至與水平成45˚，維持五秒。

髖後伸肌（橡筋帶）

站立姿勢，腰部挺直，
手扶椅背以幫助平衡。

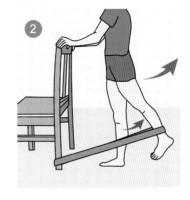

把橡筋帶一端繫於椅腳，另一端綁
在足踝。

膝部伸直，大腿往後伸並盡量拉長
橡筋帶。

膕繩肌

站立姿勢，手扶椅背，用以支撐的
一腿保持挺直。

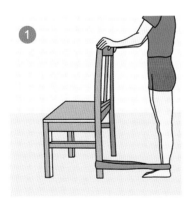

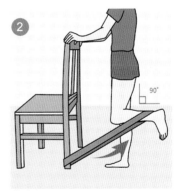

把橡筋帶一端固定於椅腳，另一端繫
於足踝。

把小腿後屈至90°。

拉筋運動（每組運動做10次）

腓腸肌

前腳站立成弓字步

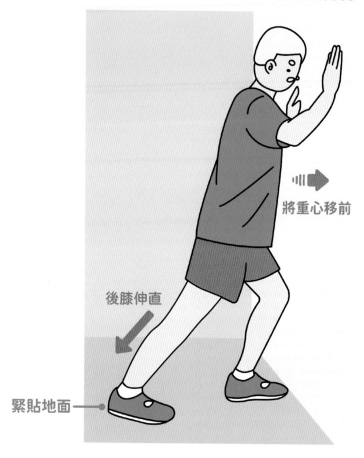

將重心移前

後膝伸直

緊貼地面

① 腰部挺直，將重心移前，前膝屈曲。

② 後膝伸直，腳掌緊貼地面，
直至小腿後側感覺被拉緊。

拉筋運動（每組運動做10次）

比目魚肌

前腳站立成弓字步姿勢

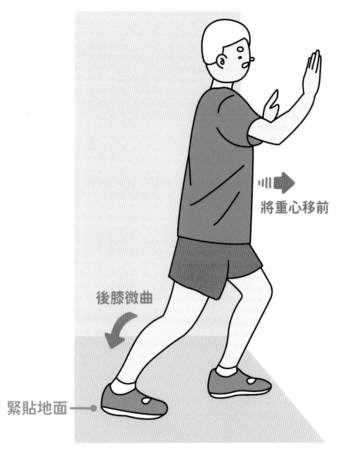

將重心移前

後膝微曲

緊貼地面

1 腰部挺直，將重心移前，前膝屈曲。

2 後膝微曲，腳掌緊貼地面，
直至小腿後側微有被拉緊的感覺。

頭部運動

上下擺動

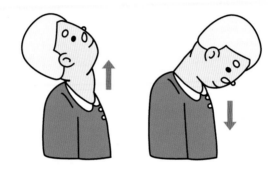

頭部慢慢地在無痛範圍內上下擺動、左右側彎及左右轉動。

左右轉動

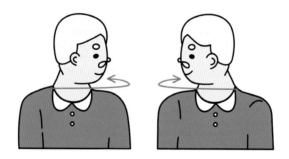

左右側彎

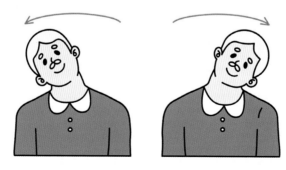

腰部運動

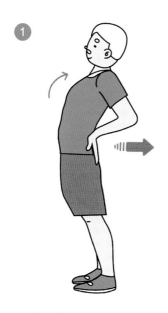

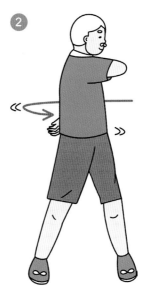

站立姿勢，雙腿分開至肩膀闊度並用雙手托腰，慢慢把腰部向後彎並保持眼睛向前遠望。

站立姿勢，雙腿分開至肩膀闊度，腰部向四邊旋轉好像玩呼拉圈的動作。

平衡運動（每邊腳重複每組運動2次）

練習平衡時最好有人協助，以策安全。開始時可先嘗試單腳站立保持平衡，如可維持多於60秒，可依以下方法增強難度：

難度1 —— **雙臂外展，眼向前望**
難度2 —— **雙臂交叉於胸前，眼向前望**
難度3 —— **雙臂外展，閉眼**
難度4 —— **雙臂交叉於胸前，閉眼**

其他例如做原地踏步運動和練習太極拳都能令長者建立更好的平衡力。

防跌運動的新發展

雙重任務運動對預防長者跌倒的幫助

在日常生活中，很多時候都需要同時執行多種任務，如一邊走路一邊聽電話、買餸菜時計算價格等等。這些非單一任務是需要有足夠腦部執行能力的資源，很多時候腦資源更需要互相競爭才能完成任務。研究發現，長者隨著年齡增長，對單一任務的腦資源需求增加，導致資源放在注意力或平衡上的不足，加上用作正確分配資源的能力也下降，以上各因素的結合，會使長者增加跌倒的風險。

現今的防跌篩選及康復療程，經常會加入雙重任務的評估，如「計時起走測試」，不單計算起立、前行三米、轉身、回到起點及坐下，也加上認知能力表現，如計數、回答問題等。長者在這種情況下，往往增加所需完成任務時間，有長者甚或停止行走，專注回答問題。

當雙重任務評估顯示有跌倒風險，應加入針對性訓練。筆者最近為92位有輕度認知障礙社區長者(60-83歲)提供平衡與認知相結合訓練進行了研究，參與的長者被隨機分配到三個干預組和一個候補對照組，他們接受60至90分鐘的平衡、認知，以及平衡加認知雙重任務的訓練計劃，為期12周，每周1至3次，加上6個月訓練後的隨訪。初步發現雙重任務訓練組的動態平衡能力有改善，而平衡組和認知組在這三個月中沒有顯著進步。這個研究顯示在同一時間訓練長者的平衡及認知能力會更有效地幫助他們提高平衡能力，從而減低跌倒風險[8]。

平衡及認知的雙重任務簡略介紹如下：

熱身 (5-10分鐘)

鍛鍊項目：健體操和柔韌性運動

多元運動計劃 (60-90分鐘)

鍛鍊項目：步行及執行功能訓練

在起點的桌上放一組30件的物件，
一次帶一個物件，行走10米後，
再放在另一桌上及正確地進行排序。

嘗試以向前走，向後走，向側走，
8字型走勢或一前一後腳步完成。

進階：
10-12次；1-3組
增加每步距離和速度
跨越障礙物

鍛鍊項目：從「坐到站」進行定向培訓

每次站立，回答有關定向的問題：如有
關人、地點和時間

進階：
重複8-12次；1-3組
降低椅子高度

通過提高腳跟和腳趾，專注力訓練：

按照視覺提示來控制抬高腳跟或腳趾

進階：
重複8 – 12次；1 – 3組
保持或提高更長的時間

通過記憶訓練，以邁向不同的方向：

踏在地板上指定的數字和順序的標記

進階：
重複8 – 12次；1 – 3組
更長或更快的步伐

在執行功能訓練中加強站立能力：

A： 餐桌佈置活動（根據圖片，安排碟子，器皿，
水杯的位置）
B： 從最小到最大排列，或以交替模式排列
C： 複製圖畫（金字塔，圓柱體，房屋）；以點複製
D： 計算（津貼，開支，找續）健體操和柔韌性運動

進階：
重複8 – 12次；1 – 3組
縮少腳踏位置，增加到
達的距離，站在柔軟的
橡膠墊上，到達時仍要
踏著步

伸展運動 (5 – 10分鐘)

通過記憶訓練（順序及詳細地，總結已完成的活動內容）

在寫這文章時，適逢新冠疫情反覆，令很多長者只能留在家中，筆者接觸他們的問題，就是在家中究竟有甚麼運動可做。相反，疫情期間，長者及家人都較長時間留在家中，正是進行雙重任務的好機會。日常生活中有很多時候需要執行雙重任務，正如之前所提及的例子，防跌訓練多數集中於平衡及執行認知功能，例如小童可與長者一起做前後左右踏步，而成人則用人物、地點及時間等問題同時讓長者回答。甚或讓長者作角色扮演，變作訓練人員，考考青年人的歷史知識等等。長幼共融、其樂無窮！最重要的是能一家大細一起互動。

太極拳能幫助平衡及防跌

太極拳是多年來無數中國人都練習的傳統運動，世界各地近年亦有不少人練習。傳統太極共有108式，一般需要半小時才能完成一整套拳法。

太極拳非常注重關節的準確位置和方向，反覆練習可改善四肢的關節位置感；太極拳涉及四肢，頭部和軀幹運動，這將刺激本體感覺，視覺和前庭平衡系統，幫助中樞神經系統的處理能力。在練習時，膝蓋多數會處於彎曲狀態，控制膝關節的肌肉力量會因此而增強。研究發現四星期的密集太極拳訓練，已經可以改善長者的平衡能力[9]。

太極拳與雙重任務

太極拳包涵著中國人的哲學智慧，以意領氣、以氣運身，意即用意念指揮身體的活動。練習太極拳時所要求的是靜中求動、動中求靜，正因為動作柔緩，所以能培養出悠然心境。研究發現，在輕鬆的心境下，能有助提高集中力、記憶力及學習能力。

那麼太極拳能否幫助長者執行雙重任務，從而減低跌倒風險呢？筆者的研究發現社區長者在接受了16周的太極訓練後，他們在走路轉彎及同時回應「聽覺史楚普測試」(Auditory Stroop Test) 的雙重任務情況下的錯誤較少，而在控制平衡時身體的擺動也顯著減少。相比起對照組的長者，他們在執行雙重任務情況下的表現則沒有明顯改善[10]。

在另一個研究中比較了中風倖存者接受太極拳訓練與傳統運動訓練對執行雙任務表現的影響[11]。所有參與者均接受了為期12周，每周2次，每節1小時，而兩個對照組分別接受傳統運動及沒有進行任何訓練。初步發現，太極拳訓練組的雙任務表現得到改善，並在之後的跟進期間分別在「聽覺史楚普測試」及「行走時轉彎測試」的完成時間有進一步改善。

結論

隨著香港人口老化，跌倒對長者的生命健康構成嚴重威脅。研究發現，認知及平衡力下降，是導致長者跌倒的主要因素。不但如此，長者在認知和平衡力的腦資源不足，造成顧此失彼，影響在生活上執行雙重任務的能力而導致跌倒。評估及訓練不應只在單一的認知或平衡力著墨，更要訓練長者執行生活上的雙重任務，以提升他們的腦資源運用及優次分配。太極拳包含認知及身體的平衡能力，在訓練上已有雙重任務元素。應用在康復訓練上，有不少簡化太極拳八式或十二式的套路，這不但可讓長者更容易掌握，更可達致鍛鍊身體的效果。當他們掌握了簡易太極拳套路後，可嘗試引導他們練習更多和更複雜的招式，以鍛鍊其認知和平衡的雙重能力。

資料來源：

1 https://www.who.int/news-room/fact-sheets/detail/ageing-and-health.

2 香港特別行政區政府統計處於2015年9月發佈的香港人口推算. https://www.jcafc.hk/tc/About-Us/Back-ground.html.

3 Rubenstein, LZ & Josephson KR. (2002). "The epidemiology of falls and syncope." Clinics in Geriatric Medicine 18.2: 141-158.

4 FES-I translated to Chinese (Traditional Characters) by Marcella Kwan, William Tsang et al. from Yardley L, Todd C, et al. 2005; doi:https://doi.org/10.1093/ageing/afi196.

5 http://5https//www.researchgate.net/publication/23489631_Efficacy_of_a_multifaceted_podiatry_intervention_to_improve_balance_and_prevent_falls_in_older_people_Study_protocol_for_a_randomised_trial/figures?lo=1).

6 Sherrington, C., et al. (2016). Exercise and fall prevention self-management to reduce mobility-related disability and falls after fall-related lower limb fracture in older people: protocol for the RESTORE (Recovery Exercises and STepping On afteR fracturE) randomised controlled trial." BMC geriatrics 16.1: 1-10.

7 Power V & Clifford AM (2013). Characteristics of optimum falls prevention exercise programmes for community-dwelling older adults using the FITT principle. European Review of Aging and Physical Activity 10.2: 95-106.

8 Lipardo DS, Tsang WWN (2020). Effects of combined physical and cognitive training on fall prevention and risk reduction in older persons with mild cognitive impairment: a randomised controlled study. Clinical Rehabilitation, 34(6):773-782. doi.org/10.1177/0269215520918352.

9 Tsang, W.W.N., & Hui-Chan, C.W.Y. (2004). Effect of 4- and 8-wk intensive Tai Chi training on balance control in the elderly. Medicine and Science in Sports and Exercise, 36, 648-657.

10 Lu X, Siu KC, Fu SN, Hui-Chan CWY, Tsang WWN (2016). Effects of Tai Chi training on postural control and cognitive performance while dual-tasking – A randomized clinical trial. Journal of Complementary and Integrative Medicine, 13(2):181-187. doi: 10.1515/jcim-2015-0084.

11 Chan WN, Tsang WWN (2018). The effect of Tai Chi training on the dual-tasking performance of stroke survivors: A randomized controlled trial. Clinical Rehabilitation, 32(8):1076-1085. doi: 10.1177/0269215518777872.

7 中風後的運動指南

伍尚美教授
香港理工大學康復治療科學系教授及副系主任

黃偉龍博士
香港理工大學康復治療科學系助理教授

7 中風後的運動指南

伍尚美教授　黃偉龍博士

甚麼是中風?

中風,也稱為「大腦血管疾病」,一般是由於腦部血管「阻塞」或「爆裂」造成腦部血液供應量減少或阻斷,引致神經細胞及腦部組織缺氧損壞,而令身體功能受到不同程度的影響。中風可以分為兩大類:

1. 缺血性中風 — 因腦血管栓塞而做成
2. 出血性中風 — 因腦血管破裂而做成

中風的症狀包括:

1. 半邊身體和/或肢體失去感覺及控制能力
2. 嘴角下垂
3. 流口水
4. 口齒不清
5. 吞嚥困難
6. 視力模糊
7. 昏眩
8. 失禁
9. 在嚴重的情況下,患者可能會昏迷

增加中風風險的因素:

1. 吸煙
2. 酗酒
3. 年齡 — 中風的風險會隨著年齡而增加
4. 高血壓
5. 高血脂
6. 超重
7. 缺乏運動
8. 有先天性腦動脈瘤或腦血管異常
9. 患有其他疾病,例如糖尿病、類風濕性心臟病等會增加中風的風險

預防中風的方法

近年來，香港市民患中風的人數不斷增加，它已成為現今香港主要導致死亡的疾病之一。正如以上所描述，中風的主要風險因素有高血壓、高血脂、動脈硬化以及酗酒、吸煙和肥胖等不良生活習慣，因此預防此疾病的最佳方法是養成健康的生活方式，例如：

1. 戒掉煙酒
2. 遵循規律的工作和休息時間表，學習處理壓力並常常鍛鍊身體
3. 保持均衡飲食，盡量減少進食含高脂肪和高糖分的食物，並小心控制體重，避免出現肥胖
4. 如膽固醇水平偏高，則更應注意飲食，必要時應接受適當的治療
5. 患有高血壓或糖尿病人士應作定期身體檢查並接受適當治療

「預防勝於治療」，中風的最佳預防方法是保持健康的生活方式。

中風的治療

多數中風患者都需要一段長時間才能康復，因此要為長期治療和康復做好心理準備。其家人亦應在漫長的康復期間為患者提供適切的鼓勵和支持。一般康復的進程，關鍵是取決於中風的嚴重程度和發病後何時開始接受治療。

大部分的中風患者可以透過物理治療、職業治療和言語治療訓練，讓身體機能慢慢恢復。在某些情況下，他們甚至可以重返工作崗位。但由於曾患有中風的人士在康復後可能會有復發的風險，因此康復人士應採納一些預防措施，以防止再次中風。

身體在中風後的改變

肌肉軟弱無力

腦中風會導致半邊身癱瘓或肌肉軟弱無力。身體較弱或癱瘓的一側通常稱為「患側」。由於「患側」的上、下肢肌肉會變得軟弱無力或甚至完全癱瘓，患者在日常生活上會遇到很多自理的困難，包括吃飯、如廁、梳洗清潔和活動步行等。如下肢肌肉出現嚴重乏力的情況，便可能導致步履不穩或行路時容易絆腳摔倒。上肢無力，尤其是肩關節周圍的肌羣過份鬆弛軟弱，會令肩關節部分脫位，引致肩痛及手臂不能活動自如等問題。

痙攣

由於中風的成因是大腦缺血，令腦細胞受損，部分患者會喪失正常的腦中樞神經抑制功能，導致肌肉張力增加而出現肌肉緊繃、僵硬和痙攣狀態。腿部肌肉痙攣會影響步速及步態，令患者步行時更感吃力和難以保持平衡。手部肌肉痙攣則會引致拳頭時常都是在緊握的狀態，嚴重影響手部活動能力，長期緊握拳頭會令手掌難以清潔而出現衛生和皮膚病的問題。

攣縮

長期肌肉痙攣可導致肌腱永久性縮短，稱為肌腱「攣縮」。這樣會嚴重影響關節的活動能力。若不及早治療，關節便會無法完全彎曲或伸直，引致關節僵硬和疼痛。

疼痛

患側身體出現疼痛是中風人士常遇到的問題。很多有較為嚴重痙攣或肌肉緊繃情況的個案，患者都會感覺半邊身的關節疼痛。最常見的是由於肩膀和肩胛肌肉緊繃，出現痙攣，或另一個極端是肩胛周圍的肌肉過分鬆弛而導致肩關節部分脫位，兩種情況都會出現肩膀疼痛。另外，患者於中風後感到頭痛亦是很常見的問題。

疲累

一些中風患者在發病後經常感到疲累，而這種疲累感覺是無法通過休息而得到改善的。患者在接受康復訓練和平日鍛鍊身體時，會因為疲累感覺而減少運動的次數及避免參與日常活動。很多患者會因為這種疲累感覺而變得不活躍，長遠可能會影響心肺功能及運動耐力。

肢體感覺在中風後的變化

中風可能會令患者的肢體和皮膚觸感受到影響。部分會對溫度的敏感性降低，因此而增加他們手腳被燙傷或冷傷的風險。部分中風人士的「患側」感覺會變得遲鈍或感覺異常。最常見的情況是皮膚有時會感到有針刺的痛感，這些感覺除了不舒服外更可能會令他們的精神受很大困擾。

中風康復

每位中風人士的康復情況及速度都不同，亦取決於多種因素，其中包括中風發生在大腦的甚麼位置、腦細胞的受損程度、甚麼時候開始接受治療、中風是初發還是復發。

人的大腦是具有一個自我重塑的功能，這稱為「神經可塑性」(Neuroplasticity)。透過各種刺激和訓練，「神經可塑性」能協助重建受損大腦神經元的聯繫網絡，從而恢復身體的活動控制能力。病發後的首六個月是康復的黃金時期，大部分患者的身體活動能力，在這段期間會有最顯著的改善。過了這黃金期之後，體能恢復的速度便會略為減慢，但仍然存在進步空間，並且進展可持續很長時間。有研究指出，持續而具目標的康復治療，並持之以恆的練習康復運動，可以幫助刺激腦部的重塑能力，提升體能及活動功能。因此，中風後應該持之以恆地每天進行康復訓練，令身體變得更健康強壯。

適合中風患者於家居進行的運動

美國心臟協會及美國中風協會指出[1]，很多患者在中風初期會因為身體經歷不適而大幅減少日常活動。這種靜態生活模式會為他們帶來很多不良的影響，不但減低了他們日常生活中所必須的自理與活動能力，更會增加他們再次中風的危險。

根據這兩個協會的建議，中風患者應該持續進行適當的體能訓練。已有充分的研究證實了如果中風後仍然保持適當的體能訓練則可有效地改善心血管健康，增強上臂肌力和步行能力，改善抑鬱的情緒，增強認知功能和記憶力，從而提升患者的生活質素。

以下列舉八個適合中風患者在家居中進行的運動，能夠持續改善他們的肌肉力量、平衡力及步行能力。

上肢提舉

這動作適合伸展上肢肌肉，以增強上肢的控制能力。患者須坐於穩固的椅子上，雙手伸直並十指緊扣。慢慢把雙手提至最高，維持10秒。慢慢放低雙手。重複此動作15至20次。

雙手伸直，
十指緊扣

圖1 上肢提舉

腰部左右旋轉運動

這個動作適合伸展腰背肌肉，以增強身軀和腰背的控制能力。開始時的位置與第一個動作一樣，患者須坐在穩固的椅子上，雙手伸直和十指緊扣。慢慢把雙手提高至與地面平衡。由雙手帶動上身慢慢轉向左邊，維持10秒；然後轉向右邊，維持10秒。重複此動作15至20次。

轉向右邊　　　　　　　　　　　　　　　　轉向左邊

圖2　腰部左右旋轉運動

上肢及手部運動

這動作可鍛鍊雙手的活動能力。開始時坐於桌子前，把一張紙放在桌子上，用雙手將紙弄皺。弄皺紙張時，健側及患側的手部須同時用力。之後把紙張弄直攤開，緊記攤開紙張時，雙手亦須同時用力。

圖3　上肢及手部運動

起立訓練

這動作適宜鍛鍊腿部肌肉，以增強從座椅上站起來的能力。患者坐於穩固的椅子上，稍微把身體重心移前，雙腳張開至兩肩的闊度。起立時留意盡量把體重平均分佈至雙腿上。站定之後頭望向前，挺胸收腹，腰背挺直，接著慢慢坐回椅子上。重複此練習15至20次。

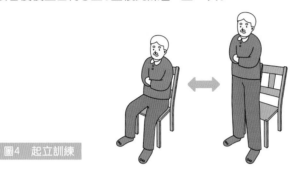

圖4 起立訓練

站立重心轉移

這個動作特別適合鍛鍊站立時的平衡力。開始時患者須保持一個站立姿勢，雙手扶著欄杆或牢固的傢具，雙腳張開至兩肩闊度。慢慢把身體的重心側移至患側一邊，以此腿支撐身體重量5秒，之後把重心側移至健側一邊，亦維持5秒。最後把重心移回正中以雙腿平均支撐身體重量。重複此練習15至20次。

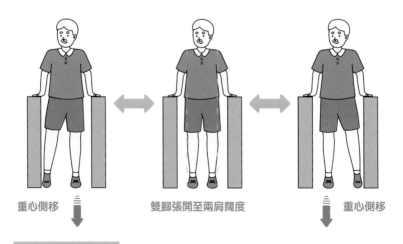

重心側移　　　　　　　　雙腳張開至兩肩闊度　　　　　　　　重心側移

圖5 站立重心轉移

深蹲紮馬

這個運動適合鍛鍊大腿肌肉力量。保持站立姿勢，雙手扶著欄杆或牢固的家具，雙腳張開至兩肩闊度，體重平均分佈於兩腿之間。雙膝微微屈曲至大約30°，維持5秒，然後慢慢伸直雙膝至完全立正。重複此練習15至20次。

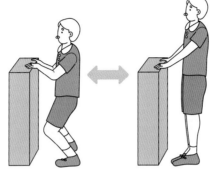

图6　深蹲紮馬

腳尖站立

這個動作適合鍛鍊小腿肌肉力量。保持站立姿勢，雙手扶著欄杆或牢固的家具，雙腳張開至兩肩闊度，體重平均分佈於兩腿之間。小腿用力把身體撐起，利用雙腿的腳尖站立並保持身體挺直，維持5秒，然後慢慢把雙腿腳掌放落回地上。重複此練習15至20次。

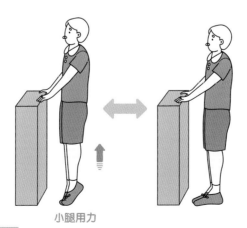

小腿用力

图7　腳尖站立

原地踏步運動

這個訓練有助建立平衡力及改善步行能力。保持站立姿勢，雙手扶著欄杆或牢固的傢具，雙腳張開至兩肩闊度，體重平均分佈於兩腿之間。保持身體挺直，左右提起雙腿原地踏步。重複此練習15至20次。

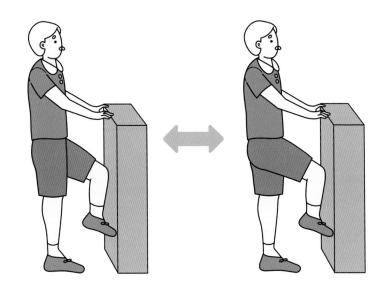

圖8　原地踏步運動

運動須知及安全指引

進行運動前:

1. 選擇適合和安全的位置
2. 穿著簡單及舒適的運動衣物
3. 運動時可以赤足或穿上運動鞋,但不要穿著拖鞋
4. 須確保血壓,脈膊及呼吸速度正常才進行運動

進行運動時:

1. 注意保持姿勢正確,患側及健側都要平均受力及對稱
2. 運動時要保持正常呼吸
3. 所有動作都要跟隨一個平均節奏和慢慢地進行,避免過分急速或突然用力的動作,以免扭傷關節甚至令身體失去平衡
4. 進行運動時,要量力而為
5. 若患者的平衡力較差或下肢肌肉嚴重乏力,在進行所有需要站立的運動時最好有一位家人在旁協助,以防止跌倒
6. 如運動時感覺痛楚,應暫停訓練。在下次運動時,應調節速度及減少動作次數。如情況仍沒有改善,便應停止該項運動,並徵詢物理治療師的專業意見

資料來源:

| Billinger SA, Arena R, Bernhardt J, Eng JJ, Franklin BA, Johnson CM, MacKay-Lyons M, Macko RF, Mead GE, Roth EJ, Shaughnessy M, Tang A. Physical Activity and Exercise Recommendations for Stroke Survivors: A Statement for Healthcare Professionals From the American Heart Association/American Stroke Association. Stroke 2014; 45 (8): 2532-2553

8 如何預防
運動受傷

吳賢發教授

8 如何預防運動受傷

吳賢發教授

一般運動受傷的成因

隨著越來越多有關運動與健康的報道，很多人都提高了運動意識和參與程度，但倘若做運動時不小心，方法不正確或事前的準備工夫不足，都有可能導致受傷或更嚴重的後果。因此，若要真正得到運動的益處和享受箇中的樂趣，我們便要了解運動受傷的成因和它的預防方法。

無論陸上或水上運動都可分為有身體接觸和非接觸類。有身體接觸的運動有較高的碰撞受傷風險，而受傷程度一般也較為嚴重。非接觸型運動雖然比較安全，但參與者也有很多受傷的機會，當中更不乏嚴重個案，所以不要因為進行非接觸類運動便忽略了安全準備。

運動受傷的成因大致可歸納為環境、自身條件、器材和個人技術等因素。進行運動的環境除了影響參與者的發揮外，更會直接增加受傷風險。在戶外運動時應要注意天氣、溫度、濕度、陽光等因素。在太冷或太熱的環境下做運動都會對身體產生較大的生理負荷。溫度低時四肢的血液循環會減少，肌肉和關節的軟組織彈性也會下降，因此若沒有適當的事前熱身，運動時便較容易出現關節扭傷的情況。相對在高溫下做運動則容易出現過熱反應，如熱疲勞、抽筋、甚至中暑休克，因此在高溫下工作或運動除了不宜過久和太劇烈外，還要注意穿著鬆身和通風衣物，作定時休息及盡量補充水份和電解質。在烈日下做運動除了過熱風險外，還有可能會被陽光的紫外線所傷，因此亦應注意防曬以保護皮膚和眼睛。

圖1　太曬和高溫環境下不適宜做運動

排汗是一個最有效令身體降溫的生理調節，但在相對濕度高的情況下，汗液會停留在皮膚表面不易被蒸發，因此便會減低它的調節體溫功能。所以在運動時除了要考慮溫度，亦需留意當天的濕度。在高溫和潮濕的環境下做劇烈運動，會大大提高熱受傷的風險。

圖2　高溫度和濕度環境下不適宜做運動

自身條件包括運動前身體是否感到不適、太飽、太餓或精神狀態欠佳等。
若出現以上任何情況都不適宜進行劇烈和持久的運動。

很多運動如球類、單車、劍擊之類都有特定的器材要求，而各人在選
擇器材時都會有其自身的考慮因素。除了選擇心儀的牌子、款式、價錢
以外，更應考慮一些配合自己身材高度和重量適中的，才能減低筋肌勞損
的風險。

圖3　運動器材應配合自己的身材和高度

運動前的準備

做任何事情，若有適當的準備，都能提升效率，運動亦不例外。建立一個在做運動前留意以下幾點的習慣，除了能減低受傷風險外，更可增加運動的效益及樂趣。

身體狀況

運動本質就是要激發體內的潛能，以加速血液循環和細胞新陳代謝，實際上是對身體的一個考驗，因此在接受考驗前，必須評估自身狀態是否合適。對一些平日少做運動的人、正在懷孕的婦女或患有長期疾病的人士來說，在嘗試一項運動前，必須了解它對參與者的體能和技術要求，最安全的是先做一個體能或醫療評估才開始。就是一向有運動的人，也可能間中表現不如理想而不能如平常一樣地鍛鍊。

當感覺太飽或太飢餓時，都不適宜進行劇烈運動。最佳時間是在飯後兩小時以上，因為那時食物已被胃部消化並已進入了腸道，這時做運動不僅較為舒服，更可減低嘔吐的風險。倘若在運動前感覺太餓，最好先吃一點含糖量較高和易消化的東西，例如香蕉或蘋果之類，以免在運動過程中出現血糖過低的現象。

圖4　太飽或太餓時都不宜運動

運動時流汗是正常和有必要的,因此身體要確保有足夠水份才能有效地發揮排汗功能。喝了太多水便立刻做運動不但使人感到不舒服,更有可能會在中途嘔吐。因此,最理想是運動之前兩小時,根據自身每公斤體重喝5-7毫升的清水或果汁來預先補充體液﹂,飲品不宜太冷或太熱,一般正常室溫的會較易被胃部吸收。但千萬要避免喝茶、咖啡或含酒精的飲品,因為它們都有利尿作用,會加速水份流失。

定立目標

運動前先定立一個目標,不但有助掌握運動量,而且更可減低因過勞而受傷的風險。這個目標可用時間長短、重複動作的次數、難度或心跳/呼吸率等生理指標來決定。當建立了一個習慣後,這些目標便可逐漸調校,但過程不宜太快,應依照由輕到重、由短至長以及由淺入深的道理。

運動的環境

無論在室內或戶外運動都要先觀察環境是否合適。若在室內便要留意場地是否有足夠空間、光線和空氣流通。在戶外則要注意當時的天氣情況、溫度、濕度和陽光是否太猛烈。一般球類運動都會有場地要求,而場地的狀況是十分重要的考慮因素,很多跌倒或扭傷足踝的個案都是因為球場地面不平或太滑而導致的。

在海裏游泳、潛水或玩風帆更必須留意當時的環境和天氣。若海面風浪過急、水中混濁、水溫太低或有很多海草和浮游物的情況下便要特別小心,千萬不要低估這些環境的潛在危險,更不要高估自己若在意外發生時的應變和自救能力。在水裏發生意外的後果比陸上要大得多,而且就算有同伴一起也不一定可以給予幫忙和照顧。

合適的器材

很多運動像單車、網球、劍擊、潛水等都需要有器材配合。就是簡單如跑步也需要一雙跑鞋,雖然近年漸漸多了人提倡赤足跑步,認為不穿鞋子更能提高跑步的效率和減低下肢關節勞損的風險[2],但是總結各項研究結果來看,現時尚未有足夠科學證據來支持赤足比穿了鞋子跑步有更多好處[3]。市面上已有很多關於如何選擇跑步鞋的書籍和資訊,因此本文亦不會對此詳加介紹,但有一點要注意是,無論如何耐用的跑鞋,也會因長期使用導致磨損變形而減低了它原有的功能。所以要經常檢查跑鞋的狀況,若發覺鞋底已出現老化變硬,或鞋踭側面的著地點已明顯磨蝕,便應替換一對新鞋子了。

騎單車是一項十分講求體能和技術的運動,一輛高性能的單車是車手發揮速度不可少的器材。但在追求速度的前提下,安全才是最重要的考慮,因此,在每次使用單車前都應檢查剎車和轉向系統是否運作正常、車軚坑紋狀態和呔內有足夠壓力、座位的高度是否合適及已鎖緊。在騎單車時除了必須使用頭盔外,最好也配帶手套、護膝和反光衣等保護裝備。

熱身動作

運動前先熱身是要使身體更有準備來接受運動帶來的生理負荷和減少受傷風險。

熱身主要有三個目的[4]:
1. 加速血液循環,令體溫輕微上升
2. 鬆弛僵硬了的肌肉和提高韌帶、筋腱及關節軟組織的彈性
3. 令精神更集中,從而提升身體的反應速度

若要達至以上效果,熱身時有幾點必須注意,包括做甚麼動作、多少時間和強度要幾高。有些人做運動前會先按摩肌肉或用熱敷來幫助熱身,雖然這樣也可局部提升肌肉的溫度和關節的柔韌性,但因為熱敷的作用是將熱力從皮膚滲透進體內,這只能提升皮膚和淺層肌肉溫度,對於關節和肌肉深處的效果卻很有限。因此,最好是做大幅度的肌肉收縮動作來提高心跳率,這樣才可增加全身的血液循環而令體溫得到一致性的提升。

提升體溫到底有甚麼好處呢? 原來除了體內軟組織的柔韌性會因溫度上升而增加之外,負責調節身體各種生理反應的酵素效率也會隨溫度而改變,尤其主要用以控制肌肉收縮的幾種酵素,若溫度每提升10°C,它們的效率便會加速一倍。這個現象稱為「Q10溫度系數」。在正常情況下,熱身運動可刺激肌肉內的酵素更有效地發揮功能。然而熱身的目標並非要大幅提升體溫,因為在超過40°C的情況下,體內的酵素蛋白便會被分解和破壞,所以熱身動作的強度不可太高以免出現反效果。

熱身的一個主要目的是增加肌肉和韌帶的收縮長度及柔韌性,要達致這個效果便要做伸展和拉筋動作了。很多人都知道做伸展運動時是要把關節由一端擺動到它所能容許活動範圍的另一端,整個動作的幅度除了要夠大之外還要重複多次,直至關節能很自如地活動。但很多人也沒有注意伸展動作的速度,因為動作太慢則難以收到效果,太快又可能會扭傷關節,所以要掌握一個合適的節奏才能使筋肌得到最佳的伸展。何謂合適的節奏呢? 以肩關節為例,左右手前後擺動從A點到B點再返回A點為一個完整動作來計算,以半分鐘完成20次動作,而每個動作都是均速進行,便是一個合適的節奏了。

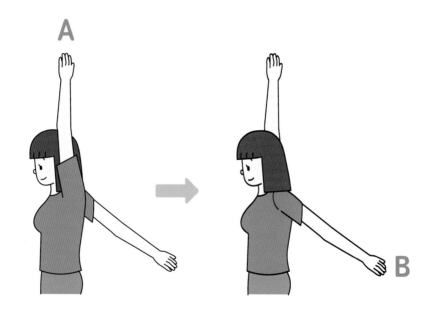

圖5　雙手前後擺動要注意速度和節奏

很多人會做拉筋動作，但必須要注意兩點：在拉筋過程中那組被拉的肌肉
應要有中度的痛楚感覺才算有效；動作要維持在15到30秒之間，而在這
其間關節的姿勢要固定，不可試圖在筋肌極度伸展的情況下再來回拉彈。
拉筋目的是要把筋腱和關節韌帶的長度增加，好讓運動時不會因為動作
太大而扭傷這些軟組織。要拉長筋肌和韌帶便要利用它們的蠕變伸長
（creep elongation）特性，而這些軟組織能蠕變伸長是因為它們本身的黏
滯力學特性（viscoelasticity），在受力後蠕變伸長是不會馬上形成的，
而是需要一些時間才會出現。所以若然在拉筋時操之過急，沒有給予足夠
時間讓黏滯特性得以發揮，便有可能會拉傷肌肉組織。

圖6　做拉筋運動時不可來回拉彈

熱身過程應要維持多久，做甚麼動作和它的強度要多大才有效是很多人都
會問的問題，但卻很難有一個標準答案。熱身的長短要視乎做甚麼運動和
當時的天氣而決定。一般來說少於五分鐘的熱身是很難有效的，但這卻不
表示時間越長越有效。其實最好的熱身除了要有大幅度的關節活動、肌肉
伸展和拉筋之外，亦應包括一些在那項運動中時常會用的動作，讓身體能
預先熟習和協調那些肌肉的反應。最理想的熱身強度是當身體剛開始冒汗
和每分鐘的心跳率比靜止時增加了20至40次。

運動進行中

很多受傷的情況都是發生在運動剛開始不久，或臨結束前的一段短時間內。以足球比賽為例，最初的15分鐘和完場前15分鐘往往是最高危的時間，其原因一般都與熱身、運動員心態和體力有關。

留意自身感覺

運動的表現通常會如圖7所顯示隨著時間而改變，在剛進入運動場時，無論心理或至神經和肌肉控制也需要一段時間來適應。一般專業運動員很快便能掌握到運動場上的節奏而發揮他們的技術水平。但對於普通人來說，尤其平日沒有運動習慣的，便要較長時間才能投入運動的環境和身體作出適當的協調反應。在熱身準備不足或心理狀態未能完全配合的情況下，都不應做太劇烈或高難度動作。在運動時亦當常常留意自身感覺，倘若感覺不能自如地做到所要求的重複動作或任何部位有疼痛、麻痺、無力或繃緊等現象便應稍作停止，檢查是否有表面受傷的跡象和認真考慮能否再繼續或需要調整動作的強度和次數。千萬不要忽視身體發出的訊號，若這些感覺一直持續，便應停止運動，以免情況加劇而導致更嚴重的後果。

圖7　運動表現與時間呈鐘形關係

適當補充水份和能量

運動時身體會不斷消耗能量和排汗，因此體力和水份會下降，在適當時給予補充是必須的。尤其是一些長時間運動如馬拉松長跑、毅行者步行、公路單車賽等項目對參與者是有十分高的體能要求，他們在訓練或比賽時往往要在數小時內也維持一個高運動量的付出，因此在過程中若不補充能量和水份，根本便不能完成。

很多人是當感到口乾時才飲水，但其實口乾的感覺是代表身體已經開始缺水，而水份在剛喝進肚子裏時是要經過胃部和腸道吸收後，才可被血液帶到身體各處補充細胞所失去的水份，所以是有時差的。在身體靜止的狀態下，水份流失速度比較慢，這個時差是可接受的，但在運動時因為不斷流汗，水份消耗較快，若要感到口乾時才飲水，這個時差便不能讓細胞得到即時補充而影響它們發揮正常功能。因此，最好建立一個在運動時會定時飲水的習慣。以長跑為例，在正常溫度和濕度的情況下，最理想是在開跑前兩小時飲每公斤體重7毫升的水[1]，之後每半小時再補充200毫升。

那麼在運動時最好喝清水還是運動飲料呢？一般市面上有售的運動飲料都含糖份和電解質，有些甚至會加入果香味，所以較易入口，而且這些經過特別調配的飲品是很容易被身體吸收，所以能達致快速替身體補充水份和能量的效果。但根據香港消費者委員會於2014年對多種牌子的運動飲品所做的測試，結果發現很多都含糖量偏高，而某些牌子更含高量咖啡因，所以不建議市民平常飲用太多[5]。糖分除了對牙齒和身體多組器官有影響外，含糖太高尤其是葡萄糖的飲品會直接影響運動表現。原因是葡萄糖的分子結構很小，所以在胃部會很容易被吸收而令血糖濃度提升，當大腦探測到血糖突然大幅升高時，便會指令胰臟加速分秘胰島素，把血液中的葡萄糖轉化為澱粉質以儲存在肌肉和肝臟之內。但當我們做運動時，身體是有必要分解血糖來提供能量，倘若大量血糖已被轉化和儲存起來，身體便會感到疲倦和乏力，不能繼續維持原本的運動強度了。

在飽餐後短時間內是不適宜做劇烈運動的，但運動前亦不應完全空腹或有很飢餓的感覺。雖然運動時身體是在高速地消耗能量，但一般也不建議在運動過程中吃東西以補充體力，因此之前適當地進食是很重要的。倘若要進行長時間運動如公路單車比賽或長跑等項目，之前的餐單最理想是要含高碳水化合物，低脂肪和低纖維的食物。在運動前兩小時內便應盡量避免進食固體食物或喝太甜、含咖啡因、酒精和有汽的飲品。

圖8　運動前後都不宜喝咖啡或酒類飲品

倦了還應繼續嗎？

在運動過程中感到疲倦是很正常的，而且是一個有效訓練過程的必經階段，因此，千萬不要剛開始感覺疲倦便馬上休息。很多研究報告都建議若要強化心肺功能，最佳的運動量是每周進行3～5次，每次30～50分鐘的有氧運動，而其鍛鍊的強度須維持於最大心率的55%～70%之間，或在鍛鍊過程中稍微感到氣喘和有比較明顯的出汗為指標。

另一個常用的指標是主觀疲勞感覺分表,這個指標是把自身的疲勞感覺量化為0到10分之間,以分數代表疲勞程度,0分代表完全不疲勞,分數越高代表越疲勞,而10分便是滿分。在運動時自己可用這個分表來衡量當時的疲勞程度從而決定應否繼續。這個方法的好處是既簡單又個人化,而且疲勞分數與實際心跳率有很大的吻合程度。因此就算沒有合適的心跳量度儀器也能大概估量當時的心率是多少,但這個方法的缺點就是比較難應用於小孩和有溝通困難的人士身上。

完全不疲勞 ————————————→ 非常疲勞

0　1　2　3　4　5　6　7　8　9　10

表1　主觀疲勞分表

在進行有氧運動時,肌肉有節奏地收縮和伸展能對血管、淋巴腺和神經產生按摩作用,既可保持這些管道的彈性與暢通,更能減低神經線被周圍組織擠壓的風險。對文職人員常見的下肢靜脈曲張、血黏稠、或供血不良而引致的頭暈、頭痛等問題有很好的預防和療效。

運動後恢復

完成劇烈運動後,體內多個生理系統也需要一些時間調節才能恢復到運動前的狀態,這個過程稱為運動後恢復(post-exercise recovery),也是肌肉組織修復及重建的關鍵期。視乎運動的強度與時間,復原期可由數小時到數天不等。在這段時間,給予適當的配合,可令復原過程更快和徹底。

一輛高速行駛中的車子若一下子被剎停,會對制動系統做成很大勞損。同一道理,劇烈運動時心臟血液輸出量和肌肉拉力都會很高,因而需要預留時間讓肌肉、關節和心臟得到緩衝才續步減速。當完全靜止下來時亦不宜立刻躺下,因為在躺著的位置,下半身的血液會一下子湧到心臟而增加它的負荷。所以最好是先讓呼吸喘定和心率稍為減慢後才坐下或卧下。正常情況下,運動提升了的心率是不會在短時間內回復到之前的水平,平日沒有訓練的人士在劇烈運動後,可能要數小時後才能回復正常心率。

很多運動員在訓練或比賽後,都會把身體浸泡在冷水中10至15分鐘來舒緩肌肉疲勞和酸痛,有不少研究報告也證實了冷水浸泡比暖水更快消解疲勞[6]。倘若有足夠設備,便最好使用冷、暖水交替浸泡身體[7],這樣會比只用冷水浸泡更為有效。

運動後補充水份和能量是必要的,就算運動中有定時喝水也不一定足夠,所以之後仍需繼續補充。室溫的飲品能令水份較易被身體吸收,但要避免喝太甜和含咖啡因或酒精的飲品。補充多少水份便要視乎運動中排了多少汗液而定,除了根據口渴程度,亦可觀察尿液的顏色和排量來補充水份。一般人的尿排量應是每公斤體重每小時為0.5-1.5毫升[8],若尿排量明顯少於正常,或尿液呈深黃色便代表身體仍然未有足夠水份。

運動後的肌肉酸痛是很常見的,尤其進行了長時間的下坡跑步,雙腿在12-24個小時後便很可能出現酸痛和腫脹感覺,這個現象稱為「遲性肌肉酸痛」 (Delayed Onset of Muscle Soreness, DOMS)。這是因為乳酸在肌肉內積聚和下坡跑步時肌肉的微細纖維被扯傷出血而導致的,屬於正常生理反應,亦沒有甚麼長期的不良後遺影響,一般兩至三天便會消退。在出現DOMS時可以使用暖敷、按摩和輕輕拉扯肌肉的方法來減緩症狀。千萬不要因為DOMS的痛楚感覺而減低使用那些肌肉,反而應該繼續維持正常活動,這才可讓肌肉有更好的血液循環而加速復原。

運動雖有千百個益處,但也有它的負面效果和危險需要小心提防,倘若能掌握運動的法門、知識和技巧,不勉強自己向高難度挑戰和有自我節制能力,那麼我們便更能充分享受運動的樂趣與益處了。希望由今天再始,大家一起積極參與運動,為健康生活踏出重要的一步!

資料來源:

1 https://www.ywcasaskatoon.com/the-importance-of-hydration-before-during-and-after-exercise/ (Pederson, K. 25 Jan 2016).

2 Lieberman, D.E., Venkadesan, M., Werbel, W.A., Daoud, A.I., D'Andrea, S. Davis, I.S., Mang'Eni, R.O., Pitsiladis, Y. (2010) Foot strike patterns and collision forces in habitually barefoot versus shod runners. Nature, 463(7280):531–535. doi:10.1038/nature08723.

3 https://blog.runningcoach.me/en/2019/09/18/barefoot-running-pros-and-cons/.

4 https://stretchcoach.com/articles/warm-up/What is a Warm Up and How to Warm Up Properly? by Brad Walker | First Published November 22, 2001 | Updated February 21, 2021.

5 https://www.consumer.org.hk/ws_en/news/press/20140515-0.html.

6 Vaile, J., Halson, S., Gill, N., Dawson, B. (2008) Effect of cold water immersion on repeat cycling performance and thermoregulation in the heat. Journal of Sports Science; 26:431–440.

7 Bieuzen, F., Bleakley, C.M., and Costello, J.T. (2013). Contrast Water Therapy and Exercise Induced Muscle Damage: A Systematic Review and Meta-Analysis. PLoS One, 8(4): e62356 [PubMed].

8 cdc.gov/dengue/training/cme/ccm/page57297.html.

鳴謝

信興集團主席蒙德揚博士

信興教育及慈善基金

香港理工大學設計學院

香港理工大學設計學院客席講師陳耀堂先生

香港理工大學設計學院本科學生：

陳嘉雯

陳嘉瑜

章詠淳

張瑋珊

莊慧琳

江愛林

郭鎧欣

林曉筠

劉詠熙

盧沛棋

麥意婷

唐煦晴

崔焯嵐

楊焯軒

楊雅詩

張銘祖

香港理工大學出版社羅梓生先生

立至潮有限公司總監唐惠苓女士

筆記